漫步
音乐的世界
如何
听懂音乐

STROLLING IN THE WORLD OF
MUSIC

HOW TO
UNDERSTAND MUSIC

孙晶
著

化学工业出版社
·北京·

图书在版编目（CIP）数据

漫步音乐的世界：如何听懂音乐 / 孙晶著. —北京：化学工业出版社，2023.9

ISBN 978-7-122-44277-2

Ⅰ. ①漫… Ⅱ. ①孙… Ⅲ. ①音乐欣赏-世界 Ⅳ. ①J605.1

中国国家版本馆 CIP 数据核字（2023）第 189823 号

责任编辑：田欣炜 美术编辑：刘丽华

责任校对：杜杏然

出版发行：化学工业出版社（北京市东城区青年湖南街 13 号 邮政编码 100011）

印 装：北京瑞禾彩色印刷有限公司

787mm×1092mm 1/16 印张 11¾ 字数 190 千字 2023 年 12 月北京第 1 版第 1 次印刷

购书咨询：010-64518888 售后服务：010-64518899

网 址：http://www.cip.com.cn

定 价：68.00 元

生活最大的魅力，就是能够让我们永远充满激情地感受自己在生活中的喜欢与热爱，感受生活中万千的喜怒悲惧。而音乐用它特有的语言刻画出万千生活中的种种，这就是音乐的魅力。这种魅力就像火热的太阳，它的光芒、它的热量，时时刻刻照耀并温暖着我们人类的生活，让我们感知活力，感知青春，感知真实，感知力量，让我们永远沉浸在思考和感怀之中。

当我们走进音乐的世界，它带给我们的不仅仅是感受美、体验美、创造美的过程，还能让我们通过音乐看到它对这个世界没有掩盖的、真实的诠释和作曲家的哲思。当我们怀揣情怀走进音乐时，它是对人生的一种培养，对素养的一种提升，对哲思的一种建立。同样的音乐，在不同时期与不同情景下聆听，内心所留下的那份感受也不尽相同。

很多朋友热爱音乐，想提高音乐水平，想更深入地欣赏音乐，希望音乐能够使自己内心宁静，带给自己某种精神上的疗愈……以上种种需求，都推动着对音乐美育的思考，推动着音乐功用的前行，同时也推动着作为一名音乐教育工作者的我，去构思《漫步音乐的世界》这本书的创作。

本书包括引子、上篇、中篇和下篇四个部分，其中上篇为"如何在音乐的世界中漫步"，中篇为"拥抱音乐的色彩"，下篇为"与音乐的撞击"。全书采

用漫谈写作的方式，精选经典音乐作品，强调亲和力、润物细无声地带领读者漫步音乐世界，并不断地为读者创造与音乐和自我心灵邂逅、相拥、碰撞的契机，点燃读者心中那生命的火焰。

这本书将为音乐爱好者揭开音乐的神秘面纱，带领大家慢慢品味，品味音乐为什么能够经历如此漫长的历史年代，依然不离不弃地在人类身边，陪伴着人类的成长；这本书也将带领大家一同走进音乐的世界，漫步其中，感受音乐的温度、音乐的真实、音乐的无畏和音乐的直白。本书的宗旨不在于给读者一个关于聆听音乐的固定概念，一个如何聆听的公式；而更看重的是给喜欢音乐的读者一个与音乐邂逅的机会，并通过音乐回到自己的内心深处去与之碰撞，跟之相拥，同之对话。

本书可供普通高等院校音乐专业教师及基础音乐教育一线的中小学教师用来辅助教学，并从美学、人类学、社会学等视角深入了解音乐形态；同时也适用于普通高等学校的艺术通识课程教学，能让非音乐专业的学生通过音乐的独特视角来提升他们的整体素养，建立人生信念，不忘所学专业的初心使命，建立爱国情怀；最后，本书也为音乐爱好者提供了可漫步音乐世界并沉浸其中的情景空间。

音乐如灵药，疗愈着人类的身心；音乐如甘露，浸润着人类的灵魂。音乐可以让烦躁的世界安静下来，音乐也可以让昏沉的世界重新抖擞精神。来吧，让我们一同携手漫步音乐的世界，也创造一次与音乐相拥的机会！

孙晶

　　本书是我在近三十年的教学和科研中，逐步积累总结而成的结晶。本书在写作与研究过程中获得的项目支持如下：

　　1.2020年度海南省高等学校教育教学改革研究一般项目，项目编号为Hnjg2020-47，项目名称为"'互联网+'背景下海南省高校音乐学（师范）专业MOOC建设实施策略研究"，项目负责人为孙晶。

　　2.海南师范大学人才专项经费类项目，项目编号为RC2100004203，项目名称为"2019博士启动-孙晶"，项目负责人为孙晶。

　　3.海南师范大学人才培养质量提升、教育教学内涵建设提升项目，项目编号为RC2200001859，项目名称为"拥抱音乐，感受与我们同在的呼吸"，项目负责人为孙晶。

　　4.海南师范大学人才培养质量提升、教育教学内涵建设提升项目，项目编号为RC2200001825。项目名称为"漫步音乐与音乐对话"，项目负责人为孙晶。

　　5.海南师范大学高质量本科教育提质计划项目-2021年校级"课程思政"教育教学改革重点项目，项目编号为RC2100006246。项目名称为"师范高校'西方音乐史课程'思政教学实效性研究"，项目负责人为孙晶。

　　6.海南师范大学高质量本科教育提质计划项目-2021年课程思政示范项目，项目编号为RC2300001837，项目名称为"西方音乐史与名作欣赏"，项目负责人为孙晶。

目 录 CONTENTS

何为音乐？

何为音乐中的"有机"？

那么，你喜欢音乐吗？

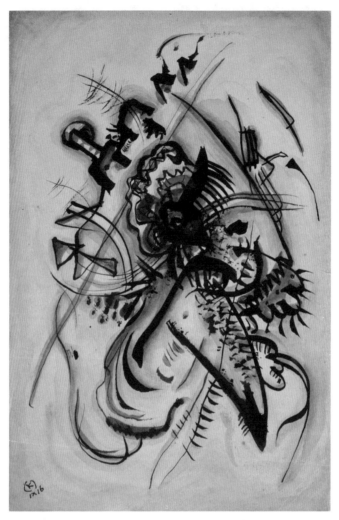

《有一个声音》（1916）瓦西里·康定斯基（俄罗斯抽象艺术大师）

何为音乐？

据古希腊神话记载，音乐起源于神，如阿波罗、安菲翁和奥菲欧等神与半神就是音乐的发明者与实践者。九位缪斯女神（Muse）在古希腊神话中主管艺术与科学，音乐（Music）一词即来源于此。

在古希腊时期，音乐所承载的含义要比我们现代人对其的理解广泛得多。在那个蒙昧的史前文化世界里，人们认为音乐具有神奇的魔力，它能够治病，能够净化人的肉体和灵魂，也能够为自然界创造奇迹。在古希腊，人们就已经意识到

音乐能影响人的意志，亚里士多德通过模仿学说解释了这一点。他在《政治篇》中写道："音乐模仿情感或灵魂的状态，如温和、愤怒、勇敢、克制和它们相反的方面。"[1] 因此，人们在聆听模仿某种情感的音乐时，也就会有同样的情感流淌出来。柏拉图在《国家篇》中也谈到过："习惯于听引起卑劣情感的音乐就会扭曲一个人的性格。总之，那种不好的音乐会造成那种不好的人，而好的音乐则会造成好人。"[2] 柏拉图和亚里士多德都认为音乐能对人的心灵产生影响。

那么，音乐源于什么呢？我们常常听到这样一种表述：艺术源于生活。同样，音乐也来源于生活，但又高于生活。下面就让我们一同漫步音乐的世界，去寻根溯源，找寻那最开始的声音和最原始的旋律。音乐难道仅仅就是 Do、Re、Mi、Fa、Sol、La、Si 这七个音吗？下面我想先从"有机音乐"讲起，也许会给你带来不一样的思考。

《纸与音乐》（2007）孙晶　拍摄于维也纳音乐与表演艺术大学

《神圣的水》（1902）因格尔·欧文·库斯（美国画家）

20世纪80年代，谭盾先生创建了"有机音乐"这一理念，它可以说是音乐史上的一场革命。

何为音乐中的"有机"？

这里的"有机"指的是取自于自然界的物质，音乐家将这些物质作为音乐介

[1] 【美】唐纳德·杰·格劳特 克劳德·帕利斯卡:《西方音乐史》(第六版) 第 6 页。
[2] 【美】唐纳德·杰·格劳特 克劳德·帕利斯卡:《西方音乐史》(第六版) 第 7 页。

质，如音符"Do、Re、Mi、Fa"等一样，融入于音乐之中，构成音乐的篇章，就成了"有机音乐"。在这里，谭盾先生对"有机音乐"的解释是这样的："有机音乐不光以我们生活中的自然物质为基础，更体现了外自然与内心灵的共通。我相信，任何物质都可以互相对话，纸同小提琴、水同树、月亮同鸟……总之，宇宙万物中任何一个微小的物质都有自己的生命和灵魂，正如我们祖先所曰：'天地与我为一。'"谭盾先生对"有机音乐"的解释，正说明了音乐其实就是万物，就是生活，就是宇宙，就是世界，就是我们所能够感知的一切。如我们所听到的虫叫、鸟鸣，看到的马儿奔驰，感受到的风声、雨声、呼吸声，抚摸到的心跳，总之一切能够让我们感觉到的声音就是音乐。音乐是如此真实，它用其特有的语言、特有的方式呈现出了世界的全部。

那么，你喜欢音乐吗？

推荐聆听：

谭盾《水乐》《纸乐》。

《纸乐》是谭盾先生创作的第二部"有机音乐"作品。当时谭盾应洛杉矶交响乐团音乐总监沙乐龙的邀约，为世界著名建筑学家弗兰克·盖瑞在洛杉矶所建造的迪士尼音乐厅的落成创作一首开幕曲。

当谭盾先生看到了这个梦幻般的建筑，"实"真切，"虚"如梦，直入心灵。谭盾先生说："如果把这个梦一般的建筑变成一段虚实的幻想和音乐，那到底是什么样的乐器之声才可以胜任？很久很久以前，在人类发明乐器之前，人类是听什么音乐呢？听水？听山？听松？我突然想起古代诗人李白有诗曰：'大音自成曲，但奏无弦琴。'为何不用自然、有机之声作乐器，来写出我心里这个梦一样的建筑？"于是，剪纸的窃窃私语、吹纸的咔咔作响、折纸的默默跟随、敲纸的嗒嗒有声，《纸乐》就这样诞生了。洛杉矶交响乐团音乐总监沙乐龙评价谭盾先生的《纸乐》：中国人发明的纸改变了这个世界，但是从来没有想到纸也能够改变音乐的历史。

现在，你知道了《纸乐》这部作品的由来，再进一步欣赏了《纸乐》的演出，你也许就能给出"音乐是什么？"这个问题的答案了。

《音乐》（1894）圣地亚哥·鲁西诺尔（西班牙象征主义画家）

想要走进音乐的世界，我们需要先认识音乐世界中的朋友。就如人类世界是由男人和女人、老人和孩子构成一样，音乐的世界是由"Do、Re、Mi、Fa、Sol、La、Si"这七个音符构成的，而这个世界的样貌也通过这些音符多种多样的排列方式被呈现了出来。

音乐家用这简简单单的七个音符，就能够描绘出世界的五彩缤纷，刻画出喜怒哀乐的种种故事，这是何等的神奇！音乐家也如画家、文学家、雕塑家、哲学家等一样，为了把自己对世界的感悟表达出来，达到内心的一种平衡，而选用了他们最擅长的语言。

画家通过画布上的线条和色彩来描绘内心所感知到的世界；文学家通过文字来呈现他们的所见、所思、所感、所悟；而音乐家则是通过这七个音符彼此间碰撞出的声音来描绘这个世界，让我们通过听觉产生联觉，从而读懂音乐家们对世界和人生的所有诠释。

音乐中的音符就如人一样，不同的人与人之间会碰撞出各种有趣的故事；而作曲家则是通过各种音符间碰撞出来的各种声音，宣讲出他们在大千世界中所看到的各样色彩和奇特的故事。

第一章 ｜ 音乐中的"大""小"调式

一、调与调式音阶

我们经常聆听的古典时期的音乐作品，尤其是那些无标题的作品，通常是用调名来命名的（有时还需加上编号），例如《C大调三重奏鸣曲》（作品4之1）（阿坎杰罗·科雷利，1694年）、《g小调管风琴赋格曲》（约翰·塞巴斯蒂安·巴赫，约1710年）等。调是调式的音高位置，其名称由两部分组成，即主音的标记和调式的标记。❶

十二平均律中的每个音都可以作为主音而分别构成大调式和小调式，共有12个大调式和12个小调式。

大调式和小调式的音阶是由全音和半音构成的，一个全音的音数为1，一个半音的音数为1/2。由于大调式和小调式中全音和半音的组成关系是不一样的，就形成了不一样的音响效果。具体如下图所示：

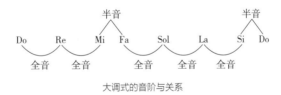

大调式的音阶与关系

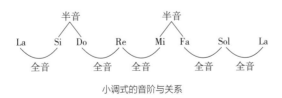

小调式的音阶与关系

我们在前面说过，十二平均律中的每个音都能做大调式或小调式的主音。主音不同，则调式音阶的起点音也是不同的。但是无论是建立在哪个主音上的大调

❶ 李重光:《音乐理论基础》第41页。

式或小调式，都遵循着大调式和小调式的音程构成模式，所以它们的音响效果仍然符合大调式的明亮或小调式的柔和等特点，仅仅是调式整体的音高位置不同而已。

我们来看下面的两个例子。

例1　大调式

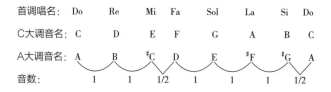

例1中的两种大调式分别是以"C"为主音的C大调和以"A"为主音的A大调。C大调的音阶构成完全符合大调式中全音和半音的组成规律，所以C大调的音阶中是没有升降记号的；而A大调要符合大调式的音阶规律，就要将其中的C、F、G三个音升高半音，成为♯C、♯F和♯G。

例2　小调式

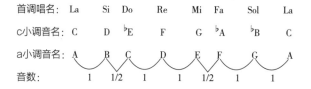

例2中的两种小调式分别是以"C"为主音的c小调和以"A"为主音的a小调。c小调为了符合小调式音阶中全音和半音的组成规律，就要将其中的E、A、B三个音降低半音，成为♭E、♭A和♭B；而a小调的音阶构成完全符合小调式的组成规律，所以其音阶中是没有升降记号的。

由此我们可以看出，不同调音阶的起点音（即主音）的高度是不同的，所以不同调的音乐作品所处的音域范围也有所不同。就如我们所知道的女高音、女中音、男高音、男中音、男低音所演唱的调性作品都是不同的；再如我们唱歌的时候，往往会根据自己演唱的能力，或是在作品的原调上进行演唱，或是将原调升高或降低一些来适应自身的音域范围。这样升高或降低后的调式主音其实已经变了，但是它只改变了音域的高度，并不会改变它们本身大调式的明亮色彩或小调式柔和忧伤的色彩。

二、调号

从例1和例2中我们可以发现，A大调和c小调音阶中有一些音符需要统一升高或降低半音才能够符合大调式和小调式的规律。为了方便记谱，我们将这些变音记号统一标记在谱号右边相应的线或间上，也就是调号。这样，我们只要看到调号，就能知道这首乐曲是什么调，也能知道其中什么音需要升高或降低了。

下面我们通过例3～例6来认识一下24个大小调的调号及其主音。

例3　大调式——升号调的调号及主音

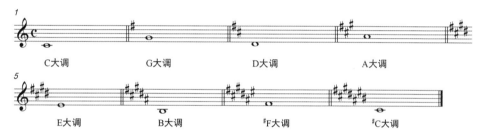

例4　大调式——降号调的调号及主音

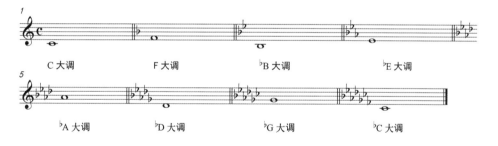

例5　小调式——升号调的调号及主音

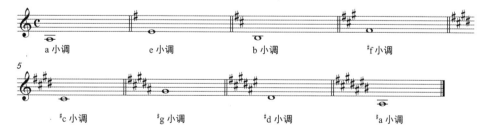

例6 小调式——降号调的调号及起点音

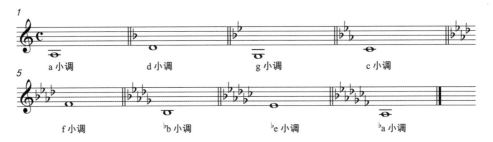

a 小调　　　d 小调　　　g 小调　　　c 小调

f 小调　　　♭b 小调　　　♭e 小调　　　♭a 小调

三、大小调式音阶中的起点音

大小调式的主音也就是它们音阶中的起点音，从起点音开始向上按照大调或小调的组成规律排列一个八度，就组成了大调音阶和小调音阶。如 C 自然大调的起点音为"C"音，g 自然小调的起点音为"G"音（见例 7、例 8）。

例7 C自然大调

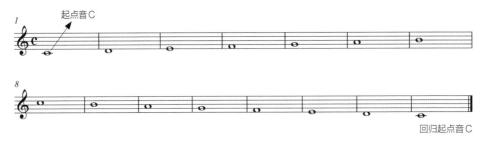

起点音 C

回归起点音 C

例7是C自然大调的上行和下行音阶，其构成了一个弧形的旋律线条。虽然内容很简单，但是从音乐的开始和结尾可以看到这个调性的起点音是C，也就是主音是C。

例8 g自然小调

起点音 G

回归起点音 G

例8是g自然小调的上行和下行音阶，其构成了一个自然小调的弧形旋律线条。内容依然很简单，音乐的开始和结尾音都是G，也就是主音是G。

对比例7和例8，我们可以看出这两种调式的起点音明显不一样。起点音（主音）决定了乐曲的音域高度，就如同我们每个人的人生，各有不同的人生起点。

♪ 第二章 | 品味调性之美

　　在上一章中我们更多地从理论的角度了解了大小调式的构成，现在我们再从音乐内涵方面来品味它们不同的色彩。请回到例1和例2中再次静心聆听，你是否感受到了大调式的明亮热烈和小调式的柔和幽静呢？不同的调式就如我们当中的每一个人，都是这个世界当中的独一无二；它们的性格和色彩就如人的性格一样各不相同。

　　审视自然中的一切，我们可以感受到自然具有二分性的特征。例如：人的性别，有男、有女；人的性格，有外向热烈、有内向含蓄；人生的经历，有苦、有甜；自然界的气候，有暖、有冷……而在音乐的世界中，大调式和小调式也是如此。

　　这个"大"和"小"就是音乐中调的性格，也是作曲家创作作品时最初要建立的情绪和色彩，我们从音乐作品的调性中就能够感受到。就如我们的情绪是开心的还是忧伤的，喜悦的还是愤怒的；画作的基调是热烈的红色还是幽静的蓝色；等等。大调式在音乐中刻画的是明亮、热情、力量、豪迈等情绪色彩；而小

大调式——明亮、热情

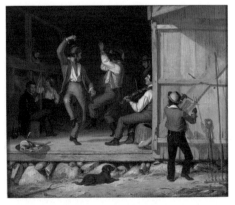

《收干草人的舞蹈》（1845）
威廉·西德尼·芒特（美国风俗画家）

小调式——柔和、悲伤

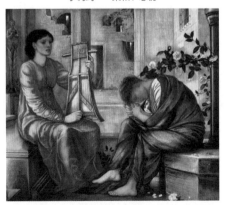

《哀歌》（1866）
爱德华·伯恩·琼斯（英国印象派画家）

调式在音乐中描绘的是柔和、含蓄、温婉、悲伤等情绪色彩。

在确定了调式之后，我们还要进一步确定调的高度，也就是主音。例如是用C大调还是G大调，是用a小调还是d小调，等等。即使同为大调式或小调式，不同高度的主音也会产生不同的效果。主音也就是作曲家在创作作品时所使用的基调音，选择合适的主音能够帮助作曲家在音乐中更好地表达出自己的情感与思想。

 音乐聆听同期声

第八钢琴奏鸣曲《悲怆》是路德维希·凡·贝多芬于1799年创作的作品。他本人为这部作品增加了一个描绘性的标题"悲怆"，充分表达出了自己当时的激情与悲愤。

这部作品具有大胆的独创性，主要体现在贝多芬将具有极端性的不同情绪并置在一起。音乐中经常出现突强和弦之后紧接着是宁静的抒情段落，之后又会戏剧性地被打断，音乐再次回到快速而激烈的进行当中。贝多芬的音乐经常传递着一种抗争与英雄的情怀。

《悲怆》奏鸣曲是一首能够疗愈受伤心灵的经典之作。贝多芬是一位正直而真诚的大师，他教会了我们如何生，如何死。

路德维希·凡·贝多芬（1770—1827）
古典主义时期代表人物

我愿证明，凡是行为善良与高尚的人，定能因之而担当患难。

——贝多芬

一八一九年二月一日于维也纳市政府

聆听分析

《悲怆》 钢琴奏鸣曲 Op.13（1799）

第一乐章呈示部（第一主题）

庄严、激情，奏鸣曲式的快板

乐曲的第一乐章是c小调，调号是3个降号。贝多芬在这部作品中选用了小调式的色彩，充分地烘托出了"悲怆"这个标题。

我们都知道音乐是由"C、D、E、F、G、A、B"七个音符构成的，其中的C音在音乐世界中被看作是"自然"的起源与回归。贝多芬在这部钢琴奏鸣曲中选用C音作为主音来开启这部作品，也就是选中了音乐元素中"音"的起源。C音作为主音，情绪色彩又定位为小调式，如果你足够了解贝多芬的生命历程，一定就会更懂得这部作品的意义，它可以说是贝多芬的一篇以"我"为核心的人生日记。

无论高音声部还是低音声部，作者在第一乐章呈示部中都不断地在强调主音C的音乐动机和小调的色彩定位。本乐章是一个快板乐章，右手开始于c^1，并快速、有力量地上行；左手采用相距八度的C音与c音交替出现，烘托右手所要表达的充满焦虑、蓄积力量的状态，就好似暴风雨来临前的滚滚雷声。

注：此处的c^1、C和c音分别指代小字一组的C、大字组的C和小字组的C。

聆听了贝多芬第八钢琴奏鸣曲《悲怆》Op.13（1799）第一乐章的呈示部主题，c小调的主音"C"一定还回荡在你的脑海里。作曲家所建立的这个音乐语境，牵动着我们的情绪走进它，并读懂它。但真正的读懂，还需要我们具备更多对音乐细节的认知。一句"我懂你"，看似简单的一个"懂"字，也需要我们具备很多的基础知识。

音乐最基础的元素就是"音"，就如经典的文学作品是由文字组成的一样。当我们了解了音乐中这些基本的知识，就离"懂"越来越近了。到那时，当你聆听音乐的时候，就会感觉到听音乐就如读小说一样，心会随之唱响。那些音符其实就是音乐世界的语言，也描绘出了让我们为之欢笑、为之流泪、为之呐喊、为之疯狂的丰富多彩的世界。此时的聆听打开的不仅仅是我们的耳朵，同时也打开了我们的心。到那时再去听贝多芬的《悲怆》钢琴奏鸣曲，你就会发现自己更懂得贝多芬了。慢慢地，你也会更明白贝多芬为什么在全聋之时，还能写出如此伟大的第九交响曲《合唱》，并且能够亲自指挥，还获得了空前的成功。

那么来吧，让我们继续漫步音乐的世界，邂逅更多的音乐元素；同时开启我们的耳朵，并带着一颗虔诚聆听的心去与之碰撞，只有这样我们才能真的听懂每一个音所道出的含义。

第三章 | 和弦是什么？

本章中我们来介绍和弦。和弦（chord）就是由三个或三个以上的音按照三度关系叠置起来的一个音组，其中最下方的音叫作根音。和弦的出现使得音乐中的音发生了纵向碰撞，极大地丰富了音乐的色彩。它不同于音乐中音的横向运动（即起起伏伏的旋律线条），如果说横向的音如同画笔，能够在画卷上勾勒出世界的一切，那么纵向就是为画卷上的世界铺上了色彩。

音乐作品中最常用的和弦形式就是三和弦与七和弦，下面我们就来认识它们吧。

一、三和弦

由三个音按照三度关系叠置在一起的和弦被称为三和弦（triad），其组成音由下往上依次被称为根音、三音和五音。

我们以三和弦C为例，它由 c^1、e^1、g^1 三个音组成，其中最下方的音（即 c^1）就是根音，根音上方三度音 e^1 就是和弦的三音，根音 c^1 上方五度音 g^1 就是和弦的五音（见例9）。

例9　C大调I级 三和弦

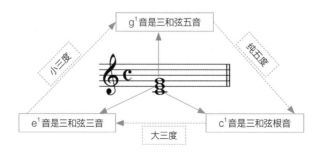

1.三和弦的分类

自然调式中的三度有大三度和小三度两种，所以在同一个根音上一共能构成

4种三和弦。

（1）大三和弦

大三和弦是一个协和和弦，这是因为其内包含的音程都是协和音程。由于它根音与三音之间的音程性质是大三度，所以被称作大三和弦。其根音到三音和三音到五音的音程距离为大三度＋小三度。

（2）小三和弦

小三和弦是一个协和和弦，这是因为其内包含的音程都是协和音程。由于它根音与三音之间的音程性质是小三度，所以被称作小三和弦。其根音到三音和三音到五音的音程距离为小三度＋大三度。

（3）减三和弦

减三和弦是一个不协和和弦，这是因为它的根音与五音之间是一个不协和音程——减五度，其和弦名称也是由这个减五度而来的。减三和弦的根音到三音和三音到五音的音程距离为小三度＋小三度。

（4）增三和弦

增三和弦是一个不协和和弦，这是因为它的根音与五音之间是一个不协和音程——增五度，其和弦名称也是由这个增五度而来的。增三和弦的根音到三音和三音到五音的音程距离为大三度＋大三度。

在例10中，我们以 c^1 为根音分别构成以上讲到的这4种三和弦，看看它们有什么区别。

例10　以 c^1 为根音的4种三和弦

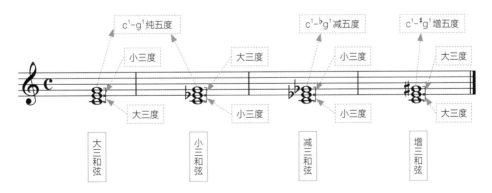

2.和弦功能

调式中的每一个和弦都有不同的功能，其中最主要的就是主和弦（即Ⅰ级和弦，标记为T）、下属和弦（即Ⅳ级和弦，标记为S）和属和弦（即Ⅴ级和弦，标记为D）。其余的几个和弦都可以归入上述三种和弦的功能组之中，我们可以从它们的和弦功能标记分辨出它们各自的功能属性。

在调式和弦中，以Ⅲ级音和Ⅵ级音为根音构成的和弦具有双重属性。Ⅲ级和弦同时具有属（拥有属和弦的根音和三音）和主（拥有主和弦的三音和五音）的特征，Ⅵ级和弦则同时具有主（拥有主和弦的根音和三音）和下属（拥有下属和弦的三音和五音）的特征。

现在我们来通过下面的表格认识每个和弦在调式中的功能名称吧。

级数		Ⅰ级	Ⅱ级	Ⅲ级	Ⅳ级	Ⅴ级	Ⅵ级	Ⅶ级
功能标记	大调	T	SⅡ	DTⅢ	S	D	TSⅥ	DⅦ
	小调	t	sⅱ	dtⅲ	s	D	tsⅵ	dⅶ
所属功能组		主功能组	下属功能组	属功能组/主功能组	下属功能组	属功能组	主功能组/下属功能组	属功能组

每种调式和弦在音乐中的功能我们将在第四章中详细分析，此处是为了方便我们了解和弦的功能名称。

3.三和弦的原位和转位

原位和弦（root position）就是以根音作为最低音的和弦，它的音响效果听起来很稳定。然而音乐是一个千变万化的世界，三和弦的三音和五音也能作为最低音出现，这样就构成了和弦的转位（inversion）。当三音处于最低音位置时就是三和弦的第一转位，叫作六和弦（在和弦功能的右下角标记一个6），例如主三和弦（T）的第一转位就记作T_6；当五音处于最低音位置时就是三和弦的第二转位，叫作四六和弦（标记为$_4^6$），例如主三和弦（T）的第二转位就记作T_4^6。

C大调中各音级上的原位三和弦和其转位和弦见例11。

例11

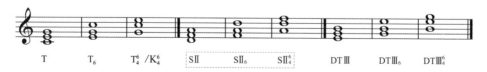

$$T \qquad T_6 \qquad T_4^6 / K_4^6 \qquad SⅡ \qquad SⅡ_6 \qquad SⅡ_4^6 \qquad DTⅢ \qquad DTⅢ_6 \qquad DTⅢ_4^6$$

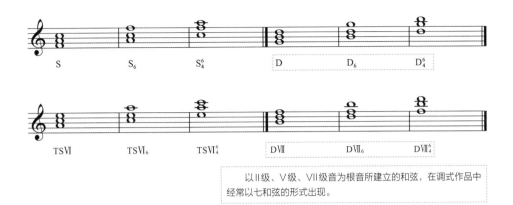

以Ⅱ级、Ⅴ级、Ⅶ级音为根音所建立的和弦，在调式作品中经常以七和弦的形式出现。

二、七和弦

由四个音按照三度关系叠置在一起的和弦被称为七和弦（seventh chord），其组成音由下往上依次被称为根音、三音、五音和七音。由于七和弦的根音到七音之间形成了七度音程，而七度音程是一个不协和音程，所以所有的七和弦都是不协和和弦。

1.七和弦的分类

七和弦的名称取决于两个方面，即其根音、三音、五音所构成的三和弦类型（大三和弦、小三和弦、增三和弦、减三和弦）和其根音到七音间的七度类型（大七度、小七度、减七度）。下面我们来认识一下音乐作品中比较常用的五种七和弦：

（1）大大七和弦：大三和弦+大七度，也称为大七和弦；

（2）大小七和弦：大三和弦+小七度；

（3）小小七和弦：小三和弦+小七度，也称为小七和弦；

（4）减小七和弦：减三和弦+小七度，也称为半减七和弦；

（5）减减七和弦：减三和弦+减七度，也称为减七和弦。

在大小调式中，最常见的七和弦是Ⅱ级、Ⅴ级和Ⅶ级七和弦，常用的种类是小七和弦、大小七和弦（最常见）、减小七和弦和减七和弦（见例12）。

例12　C大调和c和声小调二级、五级和七级上的七和弦

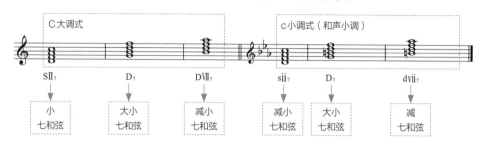

2.七和弦在音乐中的色彩

大小七和弦是大小调式音乐作品中最常见的七和弦，从17世纪直到当今的流行音乐作品中，都经常被作曲家使用，在布鲁斯音乐中更是耳熟能详。音乐作品中使用的大小七和弦通常是大小调式中的属七和弦（dominant seventh chord），属和弦是调式中的支柱性和弦，七和弦又很不稳定，再加上和弦音中包含对主音倾向性最强的导音，和弦的个性非常鲜明。

大调式中的Ⅱ级七和弦是小七和弦最常见的使用方式，它具有小调的色彩。小七和弦的根音与七音构成了不协和的小七度，从而增加了和弦的不协和性和不稳定性，但是SⅡ₇经常会以第一转位的形式替代下属和弦（S）出现在音乐作品中。它的音乐属性虽然不稳定，但音响效果却很柔和，这样的运用会增添大调式作品的色彩对比度，使得音乐语境的表达更加丰满。在20世纪的流行音乐与爵士音乐中，也常常使用主七和弦的形式，大七和弦的音响比大小七和弦更加刺耳尖锐，有强烈的冲突个性。

减小七和弦的音响效果具有一种混合性。不协和的减三和弦与不协和的小七度发生碰撞，在减小七和弦的音响中相互平衡。在浪漫主义时期的声乐作品中，它常常被作曲家用来表现痛苦的情绪，20世纪的流行音乐也经常会使用减小七和弦。

减七和弦是七和弦中最不协和的一种。在巴洛克晚期作品中我们就能看到它在音乐中的作用；在古典主义时期和浪漫主义时期，作曲家也喜欢用它来表现冲突、紧张、挣扎等音乐情绪。如要描绘两方军队即将开战的紧张画面，作曲家在创作时就会想到使用减七和弦的音响效果。

3.七和弦的转位

原位七和弦（root position）跟三和弦一样，也是以根音作为和弦最低音。原

位七和弦的根音和七音之间是七度关系，具有不协和性和不稳定性，虽然同为原位和弦，但它比三和弦活跃，一般会放在音乐的内部。七和弦的三音、五音、七音也都能作和弦的最低音，这样就构成了七和弦的转位（inversion）。它的第一转位以三音为最低音（标记为 6_5），第二转位以五音为最低音（标记为 4_3），第三转位以七音为最低音（在右下角标记一个2）。

我们以C大调和c和声小调为例，来看看几种常见的七和弦及其转位和弦（见例13）。

例13

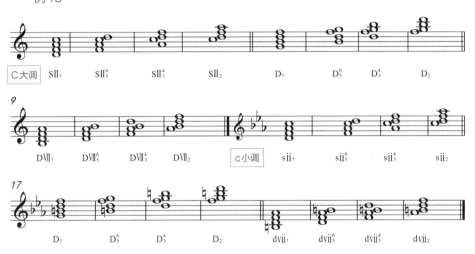

例14是莫扎特《C大调钢琴奏鸣曲》K.545快板的开始部分，音乐清新、自然、纯粹，我们由此就可以看出和弦在音乐中所起到的作用。一开始，左手用T和弦衬托了上方的三度跳进，这些跳进也是建立在主和弦音上的。先是持续两拍的主音，然后Ⅲ级音进一步渲染出了大调的色彩，好似为音乐注入了愉悦的蓬勃生机；紧接着又连接了C大调的Ⅴ级动力音——属音，让音乐更加活泼。低音伴奏旋律以原位主和弦"c^1-g^1-e^1-g^1"分解的形式重复出现，音乐稳定而又纯净，烘托出上方旋律声部的快乐与活泼。四小节的音乐主题在清澈简单的和声中，体现得清丽而纯粹。

例14

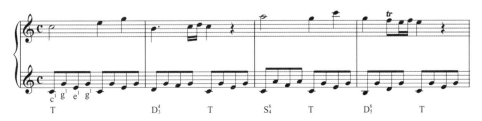

第四章 | 各级功能和弦在音乐中的作用

一、音级与和弦功能标记

在西方大小调的体系中，调式中的每一个音都对应着一个音级和这个音级的功能性标记。音级能够体现出它在调式音阶中的位置，功能标记则能进一步体现出它的特点和色彩。

在调式音阶中，音级是用罗马数字（大调用大写，小调用小写）标记的；而功能标记是由字母或字母加上罗马数字（大调用大写，小调用小写）构成的。

我们以C自然大调和a自然小调为例，来认识各音级和其功能的标记吧（见例15和例16）。

例15　C自然大调音阶

唱名体系：	Do	Re	Mi	Fa	Sol	La	Si	Do
音名音组：	c^1	d^1	e^1	f^1	g^1	a^1	b^1	c^2
音级标记：	I	II	III	IV	V	VI	VII	I
功能标记：	T	SII	DTIII	S	D	TSVI	DVII	T

例16　a自然小调音阶

唱名体系：	La	Si	Do	Re	Mi	Fa	Sol	La
音名音组：	a	b	c^1	d^1	e^1	f^1	g^1	a^1
音级标记：	i	ii	iii	iv	v	vi	vii	i
功能标记：	t	sii	dtiii	s	d	tsvi	dvii	t

二、调式中各音级的色彩分析

1.调式 I / i 级音——主音

主音是调式中的核心音，也是调式音阶中最稳定的音，调式音阶的其他音都会围绕着主音运动，作曲家通常用它来作为音乐的开篇和结束音。以主音为根音构成的和弦功能标记为 T/t。

如果说作曲家在作品中运用了 I/i 级音作为音乐的开篇，那么其意图就是要用 I/i 级音来表现所描写对象的源起。例如作曲家要描写宇宙和世界，那么 I/i 级音此时就代表了宇宙和世界，这就是作品的源起；作曲家要描写一个故事，那么 I/i 级音就是这个故事的经历者，也就是这个作品的源起。作曲家对 I/i 级音的运用是为了满足创作核心意图的需要。

🎵 音乐聆听同期声

《中国少年先锋队队歌》原为电影《英雄小八路》的主题歌——《我们是共产主义接班人》，创作于1960年，周郁辉作词，寄明作曲。此歌曲是中国少年先锋队的代表歌曲。

1949年，"中国少年儿童队"诞生，这就是中国少年先锋队的前身。1950年，由郭沫若作词，马思聪作曲的《中国少年儿童队队歌》被定为队歌。1953年6月，青年团二大通过将"中国少年儿童队"改名为"中国少年先锋队"的决议。同年8月团中央作出《关于"中国少年儿童队"改名为"中国少年先锋队"的说明》，《中国少年儿童队队歌》也同步更名为《中国少年先锋队队歌》。

1978年10月27日，共青团十届一中全会将《我们是共产主义接班人》定为中国少年先锋队队歌，下面聆听分析中的《中国少年先锋队队歌》就是这首作品。

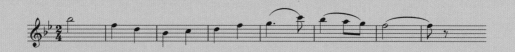

《中国少年先锋队队歌》 寄明（1978）

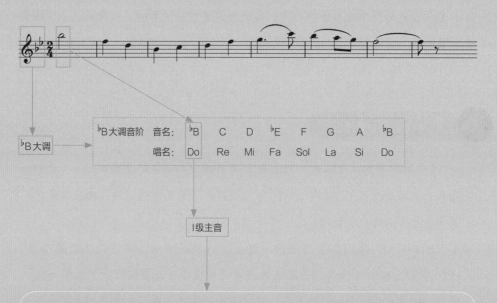

音乐的开始部分（第一乐句）

　　作曲家在创作这首歌曲时选用了♭B大调，第一个音为"♭b²"（首调唱名为Do）。音乐一开始采用了二拍子，高亢的主音强而有力，极具穿透力，仿佛一幅画面一下子就出现在了我们眼前：由中国共产党缔造的中国少先队的队员们在党中央的领导下，高举毛泽东思想的伟大旗帜，好好学习，天天向上，充满革命激情地为成长为共产主义事业的接班人和后备力量而努力奋斗。

2.调式 Ⅱ/ⅱ级音——上主音

上主音也称下行导音，它属于不稳定音级，是音乐作品中推动旋律发展的主要元素，就如故事情节的发展中一定会有很多不稳定的因素存在一样，这就是 Ⅱ/ⅱ级音在音乐中的作用。以它为根音构成的和弦功能标记为 SⅡ，由于它是一个不稳定音级，所以作品中使用的 Ⅱ/ⅱ级和弦也多是不协和的七和弦，并常常以第一转位的形式（SⅡ$_5^6$/sⅱ$_5^6$）出现，用来加强作品的张力和发展的动力。Ⅱ/ⅱ级音在音乐作品中常常能激发出听众紧张、激烈、矛盾等多种感受。

调式的 Ⅱ/ⅱ级音在调式中不仅能够推动音乐发展，还能帮助音乐渐渐趋向稳定。它的不稳定性较强，活跃度较高，作曲家也会把 Ⅱ/ⅱ级转位的和弦音放在作品即将结尾的地方，利用它急于趋向解决的特性，来让音乐作品的结尾更加稳定，音乐更加丰满。

 音乐聆听同期声

　　《晚间的微风》是俄罗斯民族乐派作曲家亚历山大·谢尔盖耶维奇·达尔戈梅日斯基的浪漫曲代表作之一。达尔戈梅日斯基的浪漫曲具有鲜明的民族特色和浓郁的民风气息，他的音乐内容充满了对爱情与友谊的向往，音乐风格富有浪漫主义叙事曲的特点，音乐构成具有尖锐的讽刺性和诙谐的戏剧性。

　　《晚间的微风》这部作品创作于19世纪中叶。达尔戈梅日斯基受俄国社会进步运动和批判现实主义文学的影响，他的创作思想和音乐风格也极具批判现实主义的特点。他主张艺术的真实，其音乐作品注重反映社会内容和对人物心理的刻画，善于从语言音调中探索新的音乐元素。他是格林卡的继承人，其创作实践和艺术主张对穆索尔斯基等人产生了非常深刻的影响，后者称他为"伟大的音乐真理导师"。

亚历山大·谢尔盖耶维奇·
达尔戈梅日斯基
（1813—1869）俄罗斯民族
乐派代表人物

《晚间的微风》 达尔戈梅日斯基 浪漫曲

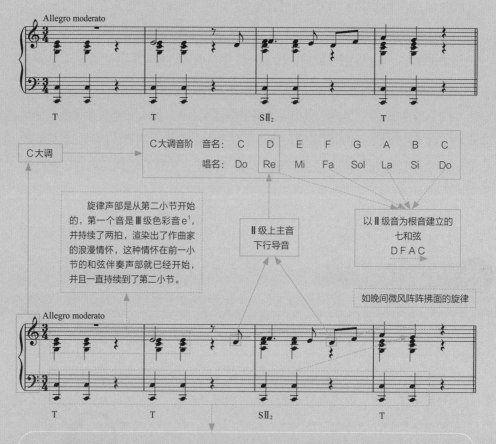

低音声部一直以C大调主音C的八度形式出现，并且一直持续了四小节。低音采用四分音符的节奏，好似在描述作曲家夜晚感受微风的喜悦。四小节C音八度同音持续，再加上四分音符节奏的断奏，增加了音乐的活力，但是长时间的重复也会让音乐减少动力。此时，作曲家在第二小节第三拍的后半拍加入了主和弦的外音——Ⅱ级音d¹，为第三小节Ⅱ级七和弦的出现起到了一个先现的铺垫作用。作曲家在横向的旋律声部中充分利用Ⅱ级七和弦（D、F、A、C）的元素音来丰富旋律性，又加入四分附点音符和八分音符的节奏，让音乐在级进的二度间上下起伏。这一小节采用SⅡ₇的第三转位形式，七和弦本就没有三和弦稳定，而且含有不协和的七度音程，属于不协和和弦，再加上使用的是第三转位，看似已经是一个极不稳定的和弦，但作曲家此时采用了跟前两小节一致的低音声部（即持续的八度C音），第四小节也还是如此。这样的处理巧妙地弱化了SⅡ₇第三转位的不稳定性，还改变了前两小节T和声的进行，增强了音乐的张力、色彩性及旋律性，表现出音乐中的主人公在阵阵微风拂面时的愉悦感受。

3.调式Ⅲ/ⅲ级音——中音

调式的Ⅲ/ⅲ级音是调式的色彩音，我们从Ⅰ/ⅰ级音到Ⅲ/ⅲ级音的音程性质就能看出一个调式是大调还是小调。当Ⅰ级音到Ⅲ级音构成的是大三度音程时，就是大调式，音乐绽放出明亮、热情的色彩；如果构成的是小三度音程则为小调式，音乐表现的是暗淡、柔和的色彩。所以，当我们看到一首作品是由Ⅲ/ⅲ级音开启音乐篇章的时候，就可以知道这个作曲家一定是想强调对色彩的刻画。

由于Ⅲ/ⅲ级音处于调式的主音和属音的正中间，所以也被称为中音，以它为根音构成的和弦功能标记为DTⅢ/dtⅲ。

 音乐聆听同期声

《在中亚细亚草原上》创作于1880年，作者是俄国作曲家亚历山大·波菲里耶维奇·鲍罗丁（1833—1887）。这部作品是一首单乐章的交响音乐作品，出版于1882年。乐曲为小快板，A大调，$\frac{2}{4}$拍子。全曲包含两个音乐主题，即"俄罗斯音调"和"东方色彩曲调"，两个主题采用交替变奏的创作手法。鲍罗丁将这两个不同民族风格的曲调进行了音乐的对比，描绘出俄罗斯军队保护阿拉伯商队穿越中亚细亚草原的场景。整部作品的音乐画面感极强，鲍罗丁用音乐表达了对"和平""友爱"以及对"民间生活"的热爱。

亚历山大·波菲里耶维奇·鲍罗丁
（1833—1887）俄罗斯民族乐派代表人物

♪ 聆听分析

《在中亚细亚草原上》 鲍罗丁（1880）
"阿拉伯东方商队"音乐主题

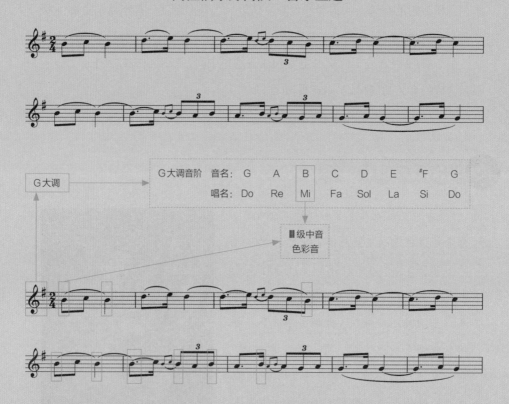

此段为 G 大调，东方音调的主题由特色乐器英国管奏出，旋律优美、甜润，又略带忧伤，缓缓打开了古老东方具有异域神秘色彩的音乐画卷。音乐使用Ⅲ级色彩音作为这个主题的起始，并采取二度级进上行又二度级进下行回落在Ⅲ级色彩音上的写作方式，刻画出中亚细亚草原上到访的一支来自神秘东方的阿拉伯商队的形象。

4. 调式 IV / iv 级音——下属音

下属音是主音向下纯五度的音，也就是调式中的 IV / iv 级音，以它为根音所构成的下属和弦在音乐作品中具有相应的稳定作用。下属和弦在调式中一般会与属和弦（V级）进行连接，增强音乐的旋律性；有时下属和弦也会作为乐句的终止形式，成为一个变格的半终止。

在纯器乐作品中，尤其是大型的或内容比较丰富的作品中，音乐会发生转调，这个转调一般都是近关系的转调。近关系就是指音乐的组织基本相同，差异不大，转调后的新调与原调之间构成纯五度关系，也就是相差一个调号，这就是近关系调，它们与原调仅仅有一个元素音不同。原调的 IV / iv 级音也常常会作为转调后新调的主音。

5. 调式 V / v 级音——属音

属音是主音向上纯五度的音，它是调式中的动力音，对音乐极具推动力。在音乐中，属音也是力量的象征，这一点在和声小调中体现得尤为明显。在大调中，属音上建立的三和弦是明亮的大三和弦，功能标记为 D；而在自然小调中为柔和暗淡的小三和弦，功能标记为 d。经过无数作曲家的创作实践，发现自然小调虽然也能体现柔和、暗淡等色彩，但是音乐的个性不是很突出，于是作曲家们将自然小调的 vii 级音升高，形成了和声小调，此时属音上所建立的三和弦由原来的小三和弦（柔和暗淡）变成了明亮的大三和弦，其功能标记仍然为 D。这一转变增强了小调的倾向性，犹如为其增加了一股力量，特色也更加鲜明了。

 音乐聆听同期声

在《在中亚细亚草原上》的总谱原稿中，鲍罗丁留下了一段文字："在广袤无垠的中亚细亚草原上，传来了一支宁静的俄罗斯曲调。此时，远方传来了骏马和骆驼的脚步声，伴随着一支异国风韵又有淡淡忧伤的东方曲调。来自古老东方的阿拉伯商队在俄罗斯骑兵的护送下，由远及近，平安地穿过一望无际的沙漠，又缓缓消失在远方。俄罗斯歌曲和古老的东方曲调和谐地交织在一起，随着商队的远去在草原的上空逐渐消失。"在这首作品中，俄罗斯曲调与东方音韵的相互交融碰撞出一幅充满和平、友爱精神的交响音画。

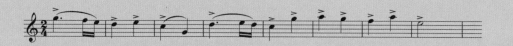
聆听分析

《在中亚细亚草原上》 鲍罗丁 （1880）
"俄罗斯军队"音乐主题

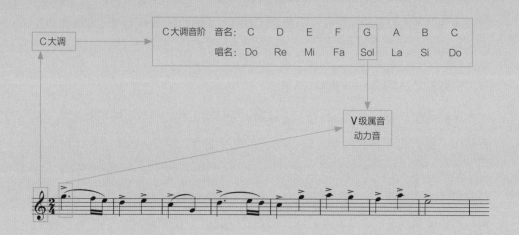

C大调音阶	音名：	C	D	E	F	G	A	B	C
	唱名：	Do	Re	Mi	Fa	Sol	La	Si	Do

C大调

V级属音
动力音

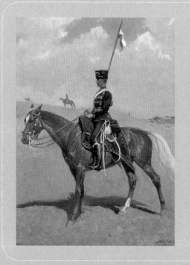

此片段是交响音画《在中亚细亚草原上》的另一个主题——俄罗斯军队的主题音乐。它采用了俄罗斯民间曲调，仍然建立在明亮的C大调上，表达了俄罗斯民族热情奔放的性格。音乐采用V级动力音作为军队主题的起始，刻画出中亚细亚草原上一支英姿飒爽、保卫家园的草原骑兵巡逻的情景。作者在此处使用附点四分音符的长音来描绘广阔的草原形象，再加上其后连接的波浪形、并不密集的旋律音调，在听众眼前展现出一幅广袤无垠的中亚细亚草原上安宁、美丽的画卷。

6.调式Ⅵ/ⅵ级音——下中音

Ⅵ/ⅵ级音处于调式的下属音和主音的正中间，因此称为下中音。

以Ⅵ/ⅵ级音为根音构成的和弦在调式中具有双重特点，我们从它的和弦功能标记（TSⅥ/tsⅵ）中就能看出，它同时兼备主功能（T/t）和下属功能（S/s）的特点，这是由于它的和弦音中既包含主和弦的根音和三音，又包含下属和弦的三音和五音。

音乐作品中的TSⅥ/tsⅵ和弦，一般有三种用法：

（1）阻碍音乐进行，替代主和弦（T）

当TSⅥ和弦代替主和弦（T）接在属和弦（D）后面时，会产生一种阻碍终止的效果。此时作曲家选用TSⅥ和弦是有目的或有条件地用它来代替主和弦，这也是扩展音乐的一种方法，是为了更加淋漓尽致地通过音乐来表达内心语境的一种手段（见例17）。

例17　亨德尔《里纳尔多》

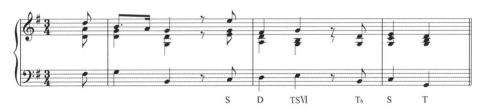

（2）作为中间音使用

当TSⅥ/tsⅵ和弦处于主和弦（T/t）和下属和弦（S/s）之间时，它的功能就不是很明确了。此时它起到的作用就像中间音那样，成了这两者的一个中间环节。但是TSⅥ/tsⅵ和弦有一种增添音乐色彩的魔力。它既有主和弦的影子，又有下属和弦的特点，当它处于这两者之间时，由于它的和弦色彩与调性本身具有相反性，这就为音乐增添了几分多彩变幻的魅力（例18）。

例18　柴可夫斯基《夜莺》

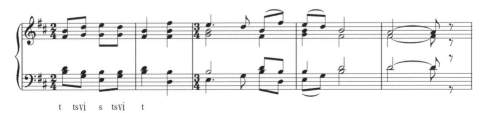

《夜莺》是浪漫主义时期俄罗斯作曲家彼得·伊里奇·柴可夫斯基的一首优秀作品，这首作品创作于沙皇专制的俄国腐朽、没落的阶段，那时整个俄国都笼罩在苦闷、痛苦和极度的绝望之中。柴可夫斯基借用《夜莺》来抒发对现实的不满和无奈，内心充满对光明和理想的无限向往和追寻。

例18中第一小节的强拍强位使用b小调的主和弦来表达忧伤之情，但这种忧伤仅持续了半拍，就进行到了后半拍色彩相反的ts vi大三和弦，为小调的忧伤注入了明亮的色彩，犹如柴可夫斯基内心所向往的光明前景。紧接着，同小节第二拍的弱拍强位再次回到了小调色彩的s和弦，犹如在表达无奈与苦闷，但是也仅仅停留了半拍，后半拍又来到了色彩相反的ts vi和弦，明亮的大三和弦的色彩再次绽放，这就是音乐力量抗争的体现，这种戏剧性和张力也是TS VI/ts vi和弦的魔力。

（3）替代下属和弦功能

TS VI/ts vi和弦也可以在属和弦（D）之前使用，这是代替下属和弦（S）的典型用法，虽然它的和弦音中没有出现IV/iv级音，其下属的特性已经有所削减，但是VI/vi级和弦的根音和三音还是下属和弦的三音和五音，是可以代替下属和弦来使用的（见例19）。

例19　柴可夫斯基《小鸟》

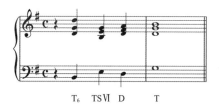

柴可夫斯基的《小鸟》选用了G大调，色彩明亮，描绘出小鸟的欢快和活泼。例19的第一小节中，作曲家使用了主和弦的第一转位（T₆），主和弦明亮的色彩再加上转位的不稳定性，表达出小鸟的欢快和顽皮；之后旋律音大跳下行，行进到了具有柔和色彩的小三和弦TS VI上，又进一步连接了之后的属和弦（D），高音旋律和低音旋律都形成了二度级进。TS VI和弦在此处明显起到了下属和弦的作用，TS VI和D的连接自然而轻快，把小鸟叽叽喳喳、蹦蹦跳跳的形态刻画得活灵活现，起到了增强音乐表现力的作用。

7. 调式Ⅶ/ⅶ级音——导音

导音是调式音阶中对主音倾向性最强同时也是最不稳定的音，它是音乐中刻画矛盾时的首选元素。以导音为根音的和弦的功能标记为DⅦ/dⅶ，它具有D的性质。DⅦ/dⅶ和弦在作品中一般以七和弦的形式出现，标记为DⅦ₇/dⅶ₇。

到此，我们已经介绍了调式音阶中所有音级和以其为根音所构成的和弦，每个音级的名称以C大调为例，汇总于例20中。

例20

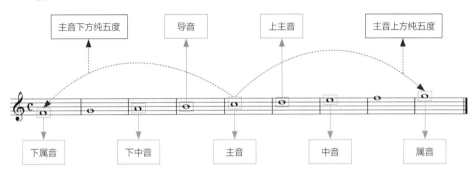

8. 稳定音级与不稳定音级

音阶中的Ⅰ/ⅰ级音、Ⅲ/ⅲ级音和Ⅴ/ⅴ级音在调式中属于稳定音级，有稳定调式的作用。其中Ⅴ/ⅴ级音（属音）在调式音阶中是主音上行的纯五度音，以它为根音的属和弦也是调式中的中流砥柱。

除了上述的音级，Ⅱ/ⅱ级音、Ⅳ/ⅳ级音、Ⅵ/ⅵ级音和Ⅶ/ⅶ级音在调式中属于不稳定的音级，在音乐进行中需要解决到稳定音级上去。

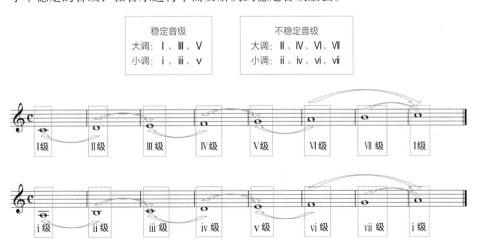

我们从上图中可以看出，无论大调还是小调的Ⅱ/ⅱ级、Ⅳ/ⅳ级、Ⅵ/ⅵ级音，都有两种从不稳定解决到稳定音级的方式，只有Ⅶ/ⅶ级除外，它只能解决到Ⅰ/ⅰ级。由此我们探索到了一个重要的信息，音阶中的Ⅶ/ⅶ级音是对主音最有倾向性的音级，看到它就预示着不协和事物即将出现，它往往承担了很多富有矛盾、冲突的角色。

9.正三和弦与副三和弦

调式中的主和弦（T/t）、下属和弦（S/s）、属和弦（D）是最重要的三个三和弦，它们集中反映了调式的音响特征，被称作正三和弦。

除了上述和弦以外，SⅡ/sⅱ、DTⅢ/dtⅲ、TSⅥ/tsⅵ和DⅦ/dⅶ和弦是调式的副三和弦，副三和弦的运用充实了每个功能组，使得音乐不再单调，更加流畅、多样化，富有魅力。

调式中的正三和弦和副三和弦见下图。

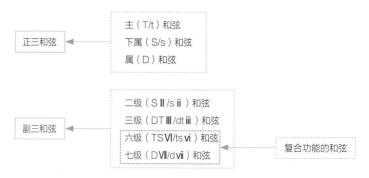

每一个和弦就如世界中的顺利坎坷、酸甜苦辣、喜怒哀乐，推动着每一个故事的生成，那分分秒秒的事物发展都通过音乐体现了出来。就如我们能够通过乐谱直观地看到不稳定音是如何倾向于稳定，稳定音是如何稳如泰山。每一次的不稳定发展到稳定，就如人生的每一次经历，都促使我们成长，由青涩走向成熟，再由下一阶段的青涩走向更高级别的成熟。世界万物一直以这样的方式成长，细细品味每一个历史阶段的音乐，也是如此。音乐如我们人类一样，也有自己的个性和色彩，作曲家参透了音乐世界的语言，并用它来刻画出他们眼中这个大千世界中光怪陆离的种种事物。

第五章 | 音乐中的"自然"

"自然"即指不加修饰，音乐中的自然音也是不加修饰的，就如人的素颜一样。无论是自然大调还是自然小调的音阶，每一级音的元素都没有使用任何符号进行色彩的修饰。如果想改变音乐中自然音级的色彩和形象，其中一种方式就是在它的前面加上升记号（♯）、降记号（♭）、重升记号（x）或重降记号（♭♭）。

一、自然大调

自然大调就如升起的太阳，让我们感受到它给大地带来的炙热；也如英雄的精神，让我们感受到一往无前的果敢和力量；还如山中欢快的流水，让我们感受到山涧泉水的清澈明朗。由于自然大调的这些特点，当作曲家想表达力量、绽放热情、刻画美好时常常会使用到它。

 音乐聆听同期声

在古典主义时期的音乐会上，观众往往期待作曲家兼钢琴家的大师们，能够以一首大家耳熟能详的旋律为基础，即兴演奏一套变奏曲，于是莫扎特这首经典的《小星星变奏曲》诞生了。

这首乐曲的主题旋律选自法国民歌，莫扎特在基本主题下，通过不同手法的装饰、大小调的转换、巴赫式的对位、拍子的改变等手法，一共进行了12次变奏。

沃尔夫冈·阿玛多伊斯·莫扎特永远是值得崇拜的，他把生活中所有的苦都留给了自己，而沉淀出来的美好与纯粹，则通过他独特的音乐方式永远留给了我们！

沃尔夫冈·阿玛多伊斯·莫扎特（1756—1791）古典主义时期代表人物

聆听分析

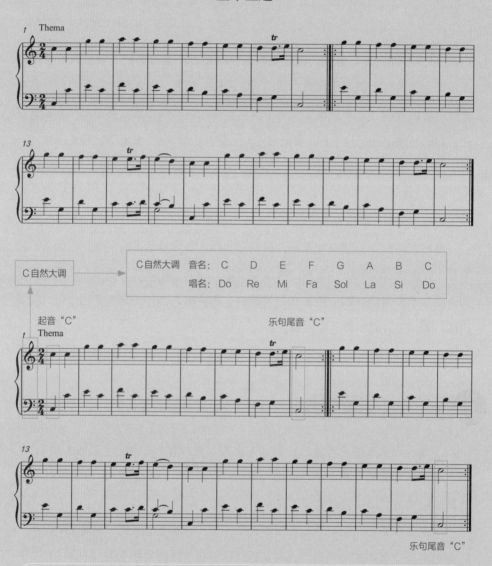

《小星星变奏曲》 莫扎特（1778）
基本主题

此段为莫扎特C大调钢琴作品K.265/300e《小星星变奏曲》的基本主题，这个主题来源于一首古老的欧洲民谣，旋律的音域在一个八度以内，旋律音仅仅选用了"C、D、E、F、G、A"这六个音，节奏大多使用四分音符，音乐清丽而单纯。全曲的起始音在"C"音上，结尾又回归到"C"音，音乐单纯质朴，浪漫而梦幻。

《莫扎特与父亲和姐姐在巴黎演奏的画像》
1763 路易·卡罗日·卡蒙泰勒（法国画家）

《莫扎特》卡佳·梅德韦杰娃（俄国画家）

二、自然小调

自然小调就如繁星点点的夜空，你静静地坐在那儿，看着平静的湖水，湖水却没有一丝丝的涟漪；又如你看到一位清丽可人的姑娘，虽然能感到她素面的美丽，却丝毫没有侵略性，舒服而干净。

自然小调具有小三和弦的温婉和柔情，但是却缺少了点独有的味道。这个"味道"是什么呢？其实就是生活中的各种未知，正是这些未知的不可捉摸和它在人心中激发出来的好奇心，才让人有了前进的动力和勇气。生活的味道是多彩的、丰富的，但是自然小调却稍有一些平淡，于是作曲家常常会选用更加生动也更具个性的和声小调来刻画音乐。也许你会很好奇什么是和声小调，那么下面我们就一同走进"和声"调式的世界去看看吧！

♪ 第六章 | 音乐中的"和声"

"和声"中的"和"有连接之意，此处的"连接"在单声部音阶中一般是指音乐的横向碰撞，而在多声部作品中则指音与音之间的纵向融合。音乐主要通过音响来表达一切，一个单一的音无法刻画事物，但音和音之间通过横向或纵向的碰撞就会产生"协和"与"不协和"、"扩张"与"挤压"、"空洞"与"色彩斑斓"等音响效果和色彩，听到这些和声效果后我们的头脑中就会产生联觉和意象，从而生成自己对其认知的画面。

"声"为万物之音，"和声"也可理解为连接万物之音，"世界"本为万物的集合体，连接万物之声也就构成了多彩的世界。声与声的连接，碰撞出了我们所感知的一切，这是多么奇妙！声声碰撞出和谐，声声也碰撞出了紧张；声声碰撞出稳定，声声也碰撞出了不安；声声碰撞出温暖，声声也碰撞出了阴郁……

一、和声大调

在自然大调的基础上，将Ⅵ级音降低半音，就成了和声大调。我们对比自然大调和和声大调，就能够看出音乐中横向连接中的"协和"与"不协和"（见例21、例22）。

例21　C和声大调音阶（♭Ⅵ级）与C自然大调音阶（Ⅵ级）

C和声大调音阶

C自然大调音阶

例22　C和声大调的♭Ⅵ级和弦与C自然大调的Ⅵ级和弦

C和声大调

♭Ⅵ级和弦（增三和弦）

C自然大调

Ⅵ级和弦（小三和弦）

　　C自然大调和C和声大调的主音相同，调号相同，和声大调仅仅是降低了自然大调的Ⅵ级音，而碰撞出来的音乐效果却有了很大的不同。如果说自然大调能让人感受到明亮的色彩和强烈的力量，那么降低了Ⅵ级音后，它就具有了一定程度的小调特性，增强了调式的忧郁感，其Ⅵ级音上也构成了一个不协和的增三和弦。

二、和声小调

　　在自然小调的基础上，将ⅶ级音升高半音，就成了和声小调（见例23、例24）。

例23　a和声小调音阶（♯ⅶ级）与a自然小调音阶（ⅶ级）

a和声小调音阶

♯ⅶ级

a自然小调音阶

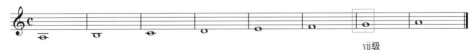

ⅶ级

例24　a和声小调的♯ⅶ级和弦与a自然小调的ⅶ级和弦

a和声小调

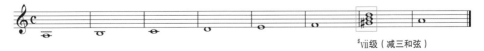

♯ⅶ级（减三和弦）

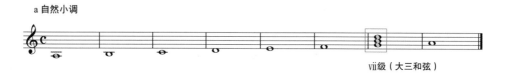

a 自然小调

vii级（大三和弦）

 a和声小调和a自然小调的主音相同，调号相同，和声小调只是升高了自然小调的vii级音。自然小调听起来温婉柔和，在和声小调中升高vii级音后，听起来多了一丝忧愁和伤感，很多作曲家常常用和声小调来表达他们内心的悲情和思念。

♪ 第七章 ｜ 音乐中的"旋律"

"旋律"在音乐中就如人的血脉一样，它是音符间的横向连接，既包括单声部，也包括多声部。世界是由经纬纵横交织而成的，音乐也是如此。横向的"旋律"与纵向的"和声"互相交织，就如纵横坐标一般，绘成了音乐的世界。在这个世界中，作曲家用横向的旋律线条勾勒出他们眼中千姿百态的世间万物，又用纵向的和声或和弦为它们铺上了自己心中所想的颜色。为了刻画出心中那真实的世界，作曲家把一系列的音进行了各种各样的排列组合，选取了不同的节奏音型，最终构成了一根根充满凝聚力和精神指引的音乐线条。

音乐聆听同期声

《查拉图斯特拉如是说》是一部具有哲理性的交响诗作品，是理查·施特劳斯对哲学家、诗人弗雷德里希·尼采的同名散文诗体哲学著作的音乐释论。尼采的这部著作描绘的是一位伟大的预言家，同时也是一位"超人"英雄——查拉图斯特拉的降临。

这部作品以查拉图斯特拉向正在升起的太阳进行致辞而开始——"伟大的星球，如果没有了你照射的那些人，你的快乐何在？"这样的情绪启发了作品辉煌的开始，欣赏者从音乐的前八小节中完全可以感受到太阳的升起，黎明与以往如此不同，一个全新时代就要到来，预感到一位超人在太阳光辉的映衬下降临地球的情形。

理查·施特劳斯（1864—1949）
浪漫主义晚期德国最有影响力的作曲家之一

🎵 聆听分析

《查拉图斯特拉如是说》 理查·施特劳斯（1896）
引子-1

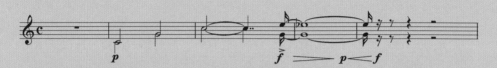

1.第一小节的主旋律是休止的，整个乐队只能听到远方大鼓弱奏的隆隆声，好似在等待晨曦中太阳的升起。音乐进入第二小节开始弱奏，起始于 C 大调主音 c^1，浑厚的中音由弱奏开始，缓慢渐强持续了两拍，好似黎明的曙光拂去夜幕的轻纱，天空慢慢亮起。此时音乐已经由 c^1 音上行纯五度跳进到了 g^1 音，又继续渐强，仍然持续了两拍，仿佛太阳渐渐由远方的地平线缓缓升起，给东方的天空浸染了一抹亮晶晶的朱红色。

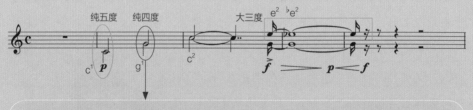

2.这个 g^1 是 C 大调的 **V** 级属音。以属音为根音的和弦无论在大调还是小调中都是明亮的大三和弦，它在音乐中也是一个动力和力量都很强的个性音，在这里使用属音就好像太阳从天际一跃而出。

3.音乐继续纯四度上行，由 g^1 来到 c^2，并以高八度的 c^2 呼应一开始的 c^1 音。我们仿佛看到太阳已经完全升起，跃到了我们的眼前。

4.高音区的 c^2 音持续了 $3\frac{3}{4}$ 拍后继续向前发展。此时太阳光芒已经绽放出来，旋律继续上行，由 e^2 音承接过来，刚刚碰撞出了明亮的大三和弦色彩，又转瞬即逝。作曲家仅仅让 e^2 停留了 $\frac{1}{4}$ 拍，就快速级进降低半音，变成了 $^\flat e^2$。大三和弦明亮的色彩刚刚出现就一下子跳转到了小三和弦，光线立即暗淡了下来。这个暗淡的 $^\flat e^2$ 音一直持续了四拍多的时值，音量也由强渐弱，随后又紧接着渐强，犹如天空飘来一朵厚重的云彩，突然挡住了太阳的光线，光线又在努力地挣脱，并冲破云层，重新绽放光芒。

引子-1是《查拉图斯特拉如是说》引子主题的第一次出现，共4小节。理查·施特劳斯在主旋律出现之前，先采用第一弦乐的颤音和大鼓滚奏的轰隆声来引出四支小号奏出上行的音调。小号金属般的音色特点犹如太阳的光芒不可阻挡，作曲家还利用同音降半音的手段，一下就把C大调转换成了c小调。仅仅一个音的微妙变化，作曲家理查·施特劳斯就精准地刻画出了尼采这部哲学作品中"超人横空出世前冲破禁锢的那份努力"的情景。

引子-2

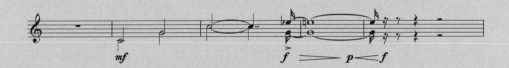

1.第二句的旋律采用了重复的写作手法。第一小节仍然休止，但此时定音鼓的声音渐渐走近，随着音量从第一句的 \boldsymbol{p} 变成了 \boldsymbol{mf}，欣赏者产生了更加强烈的期待和紧张感。浑厚的中音区 c^1 先是跳进到 g^1 音，随后又跳进到了第三小节的高音 c^2，音乐力度在中强的基础上持续加强，内在力量在不断积蓄，等待着突然的爆发。

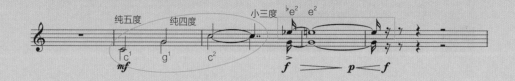

2.第三小节中的 c^2 音与第一句一样，持续了 $3\frac{3}{4}$ 拍，接下来的音乐连接由第一乐句中的 e^2-$^\flat e^2$ 变成了 $^\flat e^2$-e^2，音乐的色彩也反了过来，从具有挤压感个性的小三和弦发展到了明亮宽广的大三和弦。$^\flat e^2$ 音仅仅持续了 $\frac{1}{4}$ 拍的时值，就快速上行来到 e^2 并且持续了 $4\frac{1}{4}$ 拍，力度也经历了先渐弱再渐强，直到最后全乐队宏伟性的强收。听到这样的音乐，欣赏者好似看到了在历经挣扎、抗争后，横空出世的超人在万丈光芒中降临世间。

引子-2是《查拉图斯特拉如是说》引子-1主题的变化重复，也是由4小节构成的。引子-1主题的4小节音乐被理查·施特劳斯称为"自然主题"，这4小节中作曲家描绘的是一束从黑暗中射出的光线，这光线又突然被 e^2 音到 $^\flat e^2$ 音的极速下行打断，光芒被乌云遮挡，黑暗再次笼罩。紧接着，强有力的定音鼓声引出了引子-2的旋律，结构仍然为4小节。作曲家再次采用了引子-1主题的主要旋律和节奏型，其中的变化仅仅是一个变音记号，这一点微妙的区别，却让音乐产生了翻天覆地的变化。这次重复的4小节中，定音鼓以更强的力量敲击着，四支小号奏出了上行的音程，音乐线条按照"Do-Sol-Do（高音）-降Mi（高音）-还原Mi"直线上行，此时全乐队加入，并增加了令人难以忘怀的和弦序列材料，音乐更加丰满，最终由整个管弦乐队在高音区奏出了宏伟的高潮。这时候太阳的光芒不再被乌云遮挡，而是喷薄而出，绽放人间，无法阻挡。

♪ 第八章 | 古典音乐与流行音乐

一、听什么样的音乐？

什么样的音乐值得我们去聆听？在这个世界中，音乐无时无刻不萦绕在我们的身旁，不论你是主动的还是被动的，音乐都会钻进你的耳朵和心里。在亚洲、非洲、美洲、欧洲、大洋洲，在世界不同的地域，音乐都深深地扎根于那片土地、那片天空、那里的人们及那里的一切，随之也形成了它们各自的风格。音乐以多种多样的方式呈现，为我们讲述着人类过往的历史和当下的故事。

《歌剧院的乐队席》（1870）
埃德加·德加（法国印象派画家、雕塑家）
馆藏于法国巴黎奥赛博物馆

二、"古典"音乐（CLASSICAL MUSIC）

狭义的"古典"音乐指的是古典主义时期的音乐，一般音乐史将1750年（巴赫逝世）到1827年（贝多芬逝世）划归这个时期；而广义的"古典"音乐指的是从西方中世纪开始的、在欧洲主流文化背景下创作的西方古典音乐，与民间音乐和通俗音乐相区分。我们在此涉及的是后一类。

"古典"音乐的"古"跟"今"相对，有历经多年之意，其历史可追溯到中世纪时期

《阳台上的音乐组》（1622）
杰拉德·范·昂瑟斯特（荷兰黄金时代画家）
馆藏于 J. 保罗·盖蒂博物馆

的宗教音乐，巴洛克时期的巴赫、亨德尔，古典主义时期的海顿、莫扎特、贝多芬，再向后延伸到浪漫主义、民族乐派，以及20世纪西方的现代音乐。"古典"音乐的"典"为经典之意，所谓经典（Classics）即能够经受历史考验流传至今，能代表本领域的精髓和典范之作，属于具有权威性、经久不衰的传世之作。所以，古典音乐就是能够历经千载、流传至今的古老音乐，也常被称为高雅艺术。

古典音乐是产生并植根于西方音乐传统（礼拜和世俗）的音乐艺术，它涵盖了从大约11世纪到现在的很长一段时间。古典音乐的主要时期划分如下：早期音乐时期，包括中世纪（约5~15世纪初）和文艺复兴时期（约1300~1650年）；共同实践时期，包括巴洛克时期（约1600~1750年）、古典主义时期（1750~1827年）和浪漫主义时期（1790~1910年）；20世纪音乐。无论是继承和发扬，还是试图以创新来突破音乐创作，每一时期的音乐发展都基于上一个时期音乐的传统，它们遵循着音乐的规则、音乐的秩序、音乐的平衡和音乐所表达的内涵。这种主调音乐有着明晰的特点，音乐形式注重美感，具有持久的价值，它并不仅仅在一个特定的时代流行，哪怕是现今的音乐也是建立在这些音乐理论和音乐文化根基之上的。古典音乐（Classical Music）在朗文词典中的解释为：古典音乐是在欧洲主流文化背景下创作的西方古典音乐，主要因其复杂多样的创作技术和所能承载的厚重内涵而有别于流行音乐。这些音乐经得起时间的考验，能够引起不同时代的共鸣。

欧洲古典音乐能够区别于许多其他音乐形式，主要原因是其由大约16世纪开始使用的五线谱系统。西方的五线谱是作曲家用来记录音乐的文字形式，其中规定了乐曲的音高、速度、节拍、节奏等准确的信息，这就减少了即兴创作和即兴装饰的空间，而即兴是非欧洲艺术音乐和流行音乐中经常出现的一种手法。另一个不同之处在于，尽管大多数流行的音乐风格都适合于歌曲形式，但古典音乐却以其高度复杂的器乐形式的发展而闻名。

三、"流行"音乐（POPULAR MUSIC）

流行音乐是英语Popular Music的译文，这类音乐一般结构短小、内容通俗、形式活泼、情感真挚。流行音乐受到广大群众的喜爱，并被大众广泛传唱或欣

赏。流行音乐包括在社会中流行一时甚至流传后世的器乐曲和歌曲，这些乐曲植根于大众生活的丰厚土壤之中，因此又有"大众音乐"之称。流行音乐一般讲述的是当下的故事，演唱的是当今的声音，这就是其名称中"流行"的含义。

流行音乐起源于美国19世纪末20世纪初的美国工业文明，当时城镇化加速发展，大批农业人口涌入城市，人们又经历了南北战争和第二次工业革命，很多远离家乡来到陌生环境生存的人们都有着深深的眷恋家乡、思念故土的情怀，早期的流行音乐由此生成。当时美国的流行音乐多来自黑人音乐，其风格多样、形态丰富；从音乐体系看，流行音乐是在布鲁斯、爵士乐、摇滚乐等美国大众音乐架构基础上发展起来的，它们都属于都市化的大众商品音乐，例如Jazz、Rock、Soul、Blues、Reggae、Rap、Hip-Hop、Disco、New Age、Funk、R&B等。

流行音乐具有商业化的特点，其内容多反映当今的社会现象和人们世俗生活的情感，它的受众面比古典音乐更加广泛。流行音乐也是一种很严肃的艺术，流行音乐家的演奏也极具技巧性，当今的很多音乐家既是古典领域的专家，也是流行领域的专家。

四、流行音乐与古典音乐的区别

古典音乐的魅力在于原声的表现，它是用乐器或人声演奏或演唱出来的，在舞台上呈现出的声音都是原汁原味的，不借助任何电子化的手段；而流行音乐常常会借助电子设备，例如摇滚音乐的乐队是电声乐队，其中的电吉他、电贝斯等都会通过电子设备来处理声音。

古典音乐在演奏时有准确的乐谱，乐曲规模较为宏大，通常通过音乐纵横的线条和不同色彩的乐器来表达音乐语境；流行音乐的乐谱没有古典音乐严格，每次演出时都会有不同的变化，其中有更多即兴创作的成分，常常需要通过歌词来表达音乐的内涵和音乐的故事。

古典音乐的乐曲规模比较大，常常会表达多种音乐意境，能够为欣赏者提供一种脱离社会日常世俗的、抽象的精神世界；流行音乐的篇幅通常比较短小，多在四分钟左右，作品所表达的情绪一般只有一种，会通过歌词直接表达当下的社会生活，欣赏者在聆听时直接就可以感受到，而古典音乐则是需要欣赏者有一颗

沉静的心，才能品味其中的蕴意。

流行音乐对于大众而言是一种通俗易懂的音乐，它更加贴近人们的生活，欣赏门槛相对较低。那么人们为什么也愿意选择古典音乐进行聆听呢？为了找到这个问题的答案，2004年美国国家公共广播电台以问卷和访谈的形式，对人们进行了调查，其结果如下：当今社会的竞争压力很大，聆听舒缓优美的古典音乐常常能让我减轻压力。的确，古典音乐能为我们塑造出一个超宽泛的想象空间，让我们的精神在其中驰骋翱翔。古典音乐是每一历史时期人类文明的结晶，能够让我们在音乐中穿越时空，感受通过历史考验而沉淀下来的那份安宁和沉稳，正是这样的情绪让我们能够静下心来，深入地了解人类的文化、历史和社会当中的种种。这可能就是古典音乐的宝贵之处，就如每一颗璀璨宝石的诞生都要历经数十亿年的历练，每一部音乐史上的经典之作也历经了历史的洗礼和沉淀。

聆听古典音乐有非常多的益处，但并不是说流行音乐就不好，不值得一听。其实现在我们听到的很多古典音乐在被创作出来时也曾风靡一时，这说明对于一名欣赏者来说，学会选取好的音乐来聆听是至关重要的，当下优秀的流行音乐也许在很多年之后也会成为经典。因此，一个好的聆听者不仅要懂得构成音乐世界的元素，还要是一位思想者，只有具备这样素养的欣赏者，当全身心地投入于音乐之中时，才能够更深层地理解音乐作品的内涵，感受音乐中的神秘和不可思议的魔力。

♪ 第九章 | 音乐会中的礼仪

无论是想要了解古典音乐还是流行音乐，最好的一种方式就是亲临音乐会的现场，去近距离地感受它。古典音乐和流行音乐具有不同的文化背景，所以在欣赏不同风格音乐会的演出时，我们的着装、举止也有着不同的要求，这就是音乐会的礼仪。

《音乐会》（1625）　杰拉德·范·昂瑟斯特（荷兰黄金时代画家）　馆藏于美国华盛顿特区国家美术馆

一、出席音乐会时的着装

在聆听古典音乐会之前，人们都会精心地打扮自己，着正装出席。男士穿西装打领带，女士则身着华丽的晚礼服。聆听音乐的时候，所有的人都会保持正襟危坐，安静地沉浸在那一曲曲音乐经典之中。而欣赏流行音乐演出时，如摇滚乐音乐会、爵士乐音乐会、流行歌曲演唱会等，人们则会身穿最个性、最时尚、最

潮流的服装出席，气氛更加随意一些。

二、聆听音乐时情绪的表达方式

在古典音乐的演出中，只有在每首作品结束或者半场结束时，听众才会给予热烈的掌声来表达对演奏家们最高的敬意；而在聆听流行音乐时，听众可以在演出进行中随意与朋友交谈，用呼喊、拍掌等来表达自己激动的情绪。

三、如何成为一名合格的听众

对于音乐爱好者来说，成为一名好听众是音乐发烧友的至高境界。想要成为一名好听众，除了具备前面所说的音乐会礼仪的基本素养，能够听懂音乐作品的内涵也至关重要，而欣赏音乐的能力，特别是欣赏古典音乐的能力是需要通过学习才能获得的。

中篇

拥抱音乐的色彩

♪ 第一章 | 音乐中的色彩

《调色板》（1939） 瓦西里·康定斯基（俄罗斯抽象艺术大师） 馆藏于法国乔治·蓬皮杜中心

一、色彩（Color）

我们在前面已经讲到过，音、和声、大小调、旋律等是构成音乐世界的主要元素，作曲家将这些元素组合在一起，并赋予它们不同的声音效果，就构成了音乐中的音色。音色如同美术中的色块一样，用自己固有的音乐色彩描绘了这个世界。当作曲家把他们的想法构思注入器乐或声乐作品中时，还会在作品中标记出相应的力度记号。当作品通过不同的音色和力度转换成具体的音响时，音乐就有了不同的色彩，能够把作曲家所见所感、有生命力的世界通过音乐全然刻画出来，并进一步通过这幅色彩斑斓的音乐画卷来打动听众的内心世界。

二、力度（Dynamics）

在物理观念中，力度指的是作用力的程度。在音乐中，力度和音乐中的其他要素一样不容忽视。作曲家在音乐作品中所标记的演奏力度，是与作曲家想要表达的音乐内容和情感密切相关的。

通过力度变化所产生的音响效果，可以是疾风骤雨，可以是喃喃细语，可以是雄伟悲壮，可以是奔放豪迈，可以是低吟倾诉，可以是默默哭泣，可以是空谷回响，可以是高山流水，可以是落幕黄昏，可以是鸟语花香，等等。力度在音乐中的表现力非常丰富，它是赋予音乐无穷魔力的重要元素之一。

音乐中的力度记号最早是由意大利作曲家使用的，标记为意大利文，常见的力度术语和符号见下表。

术语	符号	定义
Fortissimo	ff	很强
Forty	f	强
Mezzo forte	mf	中强
Mezzo piano	mp	中弱
Piano	p	弱
Pianissimo	pp	很弱
Crescendo	＜	声音逐渐增强
Diminuendo	＞	声音逐渐减弱
Sforzando	sf	突强

三、音色（Timbre）

力度为音乐色彩注入了活力和生命，不同的音色则准确勾勒和描绘了音乐家眼中的世界。这里所说的音色也可以理解为音质，音质是由发声体来决定的，下面我们就一起来探索不同的音质吧。

♪ 第二章 | 人声的色彩

《老人唱歌，年轻人吹管》（1638） 雅各布·乔登斯（巴洛克时期著名画家） 馆藏于比利时安特卫普皇家美术馆

在音乐世界中，人声是人类与生俱来的第一件乐器。我们都有一个相同的体验，不同的歌手在演唱同一首作品时也会产生不同的音乐效果，可谓一千个读者眼中就会有一千个哈姆雷特。出现这样的差异是由于每个人的年龄阶段、性别、生理音域、人生经历都有所不同，这也为我们探讨音乐的色彩提供了起点。

人的声音是由于气流使得声带振动而产生的。男性的声带比女性更厚更长，音

《贝多芬饰带："艺术""天堂合唱团"和"拥抱"》（1902） 古斯塔夫·克里姆特（奥地利象征主义画家）
馆藏于奥地利美景宫美术馆

域也就更低一些。我们从合唱时各声部的组成就可以很明显地看出男女音域的区别。

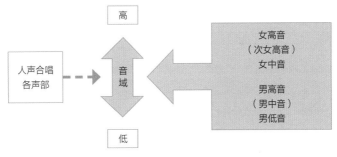

合唱声部组成

女高音（Soprano）、女中音（Alto）、男高音（Tenor）和男低音（Bass）构成了混声合唱的完整声部，这是一个标准的合唱声部构成。从上图中我们可以看出，女高音声部就是成人的人声所能达到的最高音域范围，而男低音声部就是人声所能达到的最低音域范围，这就构成了人声音域的总范围。女高音和女中音有一个重合的音域范围，有时会被划分出来，这就是次女高音（Mezzo-soprano）；男高音和男低音也有一个重合的音域范围，也会被单独划分出来，也就是男中音（Baritone）。

即使同样是女高音歌唱家，不同人的音色也有着自己的独特之处，不同的声音交织在一起就构成了五彩斑斓的人声世界。再加上多种多样的音乐风格和演唱方法，例如粗犷的布鲁斯、恬静的民谣、狂野的摇滚、典雅的歌剧咏叹调等，都为音乐的世界涂抹上了不同的色彩。

音乐聆听同期声

《再见，警察》是由陈光荣作曲，由冯曦妤通过哼唱的方式演唱的一首极具悲情的无词歌纯音乐。这部作品在2008年11月被收录于 *A Little Love* 这部专辑中，它也是电影《无间道》的插曲。

这首歌曲改编自一首宗教歌曲，人声的演唱部分充满了追忆，又有一种超脱的升华，圣洁与高尚同在，哀伤与思念共存，在令人潸然泪下的同时，又充满了人性的温暖。歌曲最后停留在G大调的Ⅱ级音上，好似那份道不尽的遗憾和追不完的回忆永远在那里，久久于心间回荡。

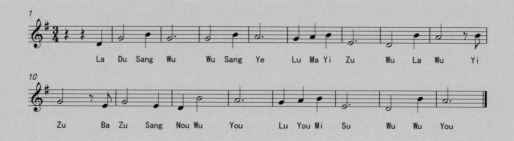

《再见，警察》为G大调，$\frac{3}{4}$拍，此部分由起承转合的4个乐句构成，曲式结构为abcb'。大调的色彩原本是很明亮的，三拍子也具有圆舞曲的风格，一般用来表现优雅、甜美的音乐情绪。但是在这部作品中，大调代表了警察，三拍子则充满了悲伤的隐喻，好似在告诉我们：哪有岁月静好，我们安全和幸福的背后，是有他人在为我们负重前行。致敬警察，致敬英雄的他们！

乐节1从属音 d^1 开始，虽然起于弱拍，但是属音具有很强的动力性。接着 d^1 音上行纯四度到 g^1 音，好似警察肩负使命、不畏艰险的前行精神。

乐节2从三级音 b^1 开始，紧接着下行大三度跳进到主音 g^1 上，并持续了3拍，警察挺身而出勇斗歹徒的画面跃然于眼前。

乐节3的旋律已经不是从弱拍开始了，g^1 音在强拍出现，并用一个持续了两拍的哼鸣音 "Wu" 让人联想到音乐所承载的丰富内容与画面。g^1 上行大三度跳进到 b^1 之后，紧接着是一个平稳的级进下行到了G大调II级音 a^1（即属和弦的五音），a^1 持续三拍后结束了本乐句。这个乐句停留在属和弦上，旋律音停留在充满想象力的II级音 a^1 上，为欣赏者打开了丰富想象和追忆的闸门，思想纵情驰骋。全句采用了无语意的 "La Du Sang Wu, Wu Sang Ye" 等哼鸣词汇，却道尽了词曲作者和演唱者对英雄警察最崇高的致敬之情。

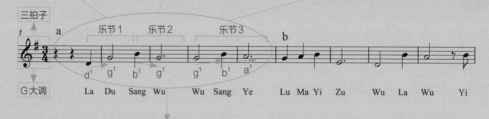

a乐句由5小节构成，包括3个乐节。节奏动机为弱起，音符一短一长。几乎每一个长音都会回归到主音 g^1 上，这个 g^1 音就是整部作品要表达的中心——"警察"。

b乐句中的乐节4和b'乐句中的乐节9旋律完全重复，都是由调式主音g¹开始，级进上行到a¹和b¹，之后再下行纯五度到e¹音。看似重复的旋律，但随着不同哼唱词汇的表达，含义和画面其实是不一样的。

乐节4中g¹-a¹-b¹的连接，好似是在刻画警察面对危险时无畏的精神；下行跳进后的e¹音一响起来，旋律充满了不舍的伤怀，犹如被英雄警察舍弃自己的生命来换取人民平安的决心所感动。这一小节的e¹音持续了整整3拍，也无法唱尽英雄所有的故事，包含了满满的感恩和对英雄的致敬。

b'乐句中的乐节9就如电影的结尾对英雄故事的回放。

b乐句中的乐节5和b'乐句中的乐节10旋律基本完全重复，仅仅最后的落音a¹稍有区别。b'乐句的落音a¹为三拍，b句为两拍。旋律由属音d¹开始，上行跳进大六度来到大调的Ⅲ级色彩音b¹，紧接着又下行大二度停留在Ⅱ级音a¹上。

大六度具有明亮的张力，属于协和音程，上行的跳进加强了音乐的动力性和力量感，作曲家还使用了"绘词法"的创作手段来诠释警察的使命和精神。乐节5的唱词"Wu La Wu"刻画出了警徽的神圣感和为了社会安定而无畏前行的警察英雄的形象。但是b乐句的结束音只有两拍，有一种不完满的感觉，这也为第3句的音乐发展提供了可能。乐节10的唱词为"Wu Wu You"，最后一个音"You"结束于充满想象力且不稳定的Ⅱ级音a¹上，但是三拍的长时值削弱了它的不稳定性和前行感，好似在刻画不畏险阻、砥砺前行、前仆后继的警察英雄形象。声乐部分看似结束，其实并没有结束，器乐部分的衔接还将用更加抽象的音符继续向警察英雄致敬。

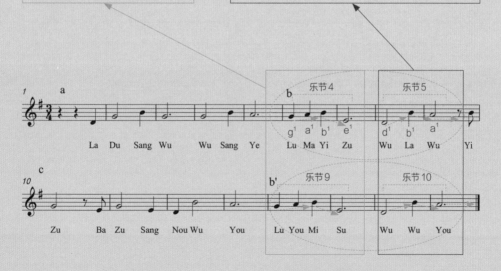

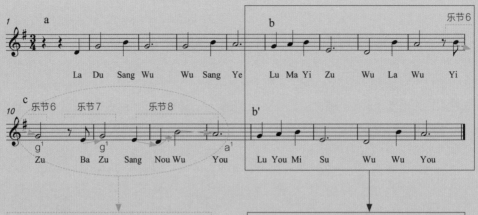

c乐句由3个乐节构成。音乐中出现了新的元素，但每一个乐节仍然由一短一长、一弱一强构成，看似"转"，却与a乐句中乐节1、2的节奏形成统一。这样的节奏贯穿此句始终，刻画出各种环境下警察的英雄故事。

乐节6和7与乐节1和2音乐跳进的方向形成了对比，但是它们的落音还是回归到了G大调的主音g^1，与乐节1、2又形成了统一。

c乐句的乐节8与a乐句的乐节3中音乐行进的方向仍然形成鲜明对比。乐节3采用"长短长"的结构，从强拍开始；而乐节8则延续了c乐句一开始的"短长"节奏动机，其结构为短短长长，并且从弱拍开始，音乐内容加长，更加丰富。

b乐句和c乐句刻画了不同情境下警察的英姿，在女声轻柔的哼唱下浮现出很多感人的画面。b'乐句是b乐句旋律的再现，仅仅是改变了歌词，结尾音时值拉长了一拍。就好像b乐句是在致敬，b'乐句是在缅怀；b乐句表达哀伤的情绪，b'乐句在诉说无尽的思念……女声缥缈轻盈的哼唱袭过耳际，让人仿佛身临"风萧萧兮易水寒，壮士一去兮不复还"所描绘的情景。

这部音乐作品并没有终止于此处，旋律还在继续递进，副歌部分使用口哨与器乐演奏进行衔接，采用了多次重复的方式并不断渐强，体现出了警察那份坚不可摧的倔强，使得音乐少了一份伤感，多了一份坚韧与释怀……

♪ 第三章 ｜ 提琴家族的色彩

　　人声和器乐的声音合在一起，构成了音乐世界的色彩。西方交响乐团的编制主要包括四个家族的成员：弦乐家族、木管家族、铜管家族和打击乐家族。此外，伴随西方音乐一同成长的键盘乐器家族也是器乐中一个重要的组成部分。

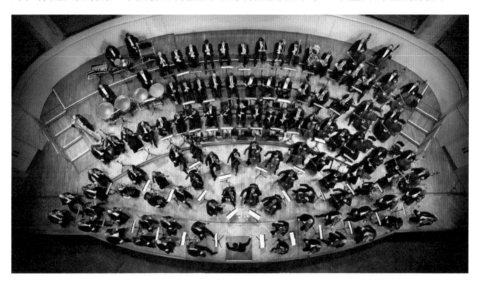

管弦乐队编制

　　一切由琴弦振动来发声的乐器都是弦乐家族的一员，如我们熟悉的中国乐器二胡、板胡、京胡和西洋乐器中的小提琴、中提琴、大提琴等。

　　西方的提琴制造业成熟于巴洛克时期（1600—1750年）。巴洛克时期是一个人性得到解放的时代，作曲家在创作乐谱时，仅仅会写出华丽的高音声部和独立的低音声部，再在低音声部旁边用数字来对每个和弦加以提示，中间的两个声部无论是节奏还是音符都不记写出来，留给演奏家自由发挥，体现了人们冲破中世纪禁欲时代后对真实个性的珍惜和尊重。

　　在那个时期，提琴作为最能表达人类心声的乐器，成为整个乐器世界的核心。小提琴在合奏中常常承担高音旋律线条声部的演奏，大提琴和羽管键琴等则

是低音、中音和次中音声部的主要表达乐器，个性化和声织体的自由填充与小提琴的高音旋律交相呼应。在每一次演奏中，通奏低音都会随着不同的演奏家、不同的境况产生不同的表达，它与小提琴声部互相碰撞，又会产生新的火花。在长达一个半世纪当中，整个音乐世界都处于这样的表达之中，这个历史时期又被称为"通奏低音"时代。终于，在被禁锢了千年之后，人类通过这样一种方式又一次探寻到了自我尊严的找回。

巴洛克时期著名的作曲家维瓦尔第，在那个时代创作出了著名的小提琴协奏曲《四季》，至今这部作品中的每一个主题《春》《夏》《秋》《冬》仍然响彻世界的每一个角落。

提琴家族中主要的成员有小提琴（Violin）、中提琴（Viola）、大提琴（Cello）和低音提琴（Double Bass）。现今的交响乐团编制中小提琴、中提琴、大提琴和低音提琴的演奏员数量占到了总人数的一半以上，也就是说在一支百人左右的交响乐队中，提琴乐器组的人数至少有50人以上。

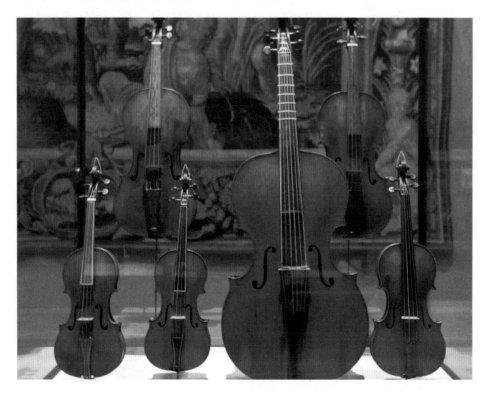

一、小提琴（Violin）

　　小提琴在交响乐队中属于大户人家，在交响乐队中处于主奏乐器的地位，很多音乐作品的主旋律都是由小提琴来演奏的。小提琴琴身长约35.5厘米（14英寸），在提琴家族中个头最小、弦长最短。它四根琴弦的定弦为$g\text{-}d^1\text{-}a^1\text{-}e^2$，音域横跨三个半八度，是提琴家族中音域最高的乐器。在巴洛克时期，小提琴以其敏锐、丰富的音乐表现力和穿透力成为西方乐器中最重要的一种，直至今日仍然在管弦乐队中占据核心地位。

　　小提琴的各部位名称见下图。

《米沙·埃尔曼演奏小提琴》（1911）
所罗门·约瑟夫·所罗门（英国画家）
馆藏于本·尤里画廊

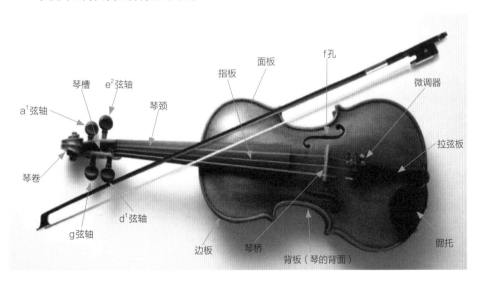

　　从巴洛克时期开始，器乐艺术开始飞速发展，其音乐表现力和采用抽象音乐语言的表达方式开始慢慢超越具象的声乐表达，这也是人类文明的一大进步。

二、中提琴（Viola）

　　中提琴属于提琴家族的中音乐器，它的外形和结构与小提琴基本相同。中提

琴的琴身比小提琴长，音色也比小提琴更宽厚、丰满，其每根弦的定弦也都是相差五度，分别是 c、g、d^1 和 a^1。由于中提琴比小提琴大，其按弦的指距相对来说就会更宽，对手的要求也会更加严格，演奏的难度也更大。在巴洛克时期，中提琴还不属于独奏乐器，仅仅担任弦乐队中内声部的和声演奏。中提琴虽然没有小提琴那样温润柔美的音色，但其厚实且略带鼻音感的独特音质也一直吸引着作曲家敏锐的耳朵。古典主义时期维也纳乐派的作曲家莫扎特（Wolfgang Amadeus Mozart，1756—1791）所创作的著名小提琴和中提琴协奏交响曲（Sinfonia Concertante K.364）被认为是中提琴最早的一部杰作。

《旧提琴》（1886）
威廉·哈内特（爱尔兰裔美国画家）
馆藏于美国华盛顿特区国家美术馆

我们可以从下表中看出小提琴和中提琴的特点对比。

种类	低 ◄——— 音域 —— 高				身长	演奏方式	
小提琴（女高音）		1弦	2弦	3弦	4弦	14英寸	右手持弓，左手持琴，左肩和下颚把琴身托起并夹住
		g	d^1	a^1	e^2		
中提琴（女低音）	1弦	2弦	3弦	4弦		15.5~16.5英寸	
	c	g	d^1	a^1			

 音乐聆听同期声

协奏曲（Concerto）一词可能来源于拉丁语 Concertare，原义为"联合"。协奏曲是指一件或多件独奏乐器与管弦乐队之间协同演奏，音乐呈现出交相呼应、此起彼伏、你追我赶的效果。在巴洛克时期，协奏曲分为大协奏曲和独奏协奏曲两类，其中大协奏曲的主奏部由一个独奏乐器小组来担

任，这个独奏组通常由两把小提琴和通奏低音构成；而独奏协奏曲的主奏部则是由一件独奏乐器担任，例如中国著名的小提琴协奏曲《梁祝》就是由一把小提琴来作为主奏乐器，钢琴协奏曲《黄河》则是由一架钢琴作为主奏乐器。无论是大协奏曲还是独奏协奏曲，其协奏部都是由整个管弦乐队来担任的。

大协奏曲盛行于巴洛克时期，并于1730年左右达到了巅峰，而当巴洛克时期结束时，大协奏曲也走向了没落。独奏协奏曲却保留了下来，并在古典主义时期和浪漫主义时期快速发展、走向成熟，这种既融合又竞赛的音乐体裁也逐渐成为独奏者展现高超技巧的音乐体裁。

安东尼奥·维瓦尔第（Antonio Vivaldi，1678—1741）是巴洛克时期最具影响力，同时也是最多产的作曲家之一，他所建立的协奏曲"快－慢－快"的三乐章结构沿用至今。维瓦尔第一生写了450多首协奏曲，在音乐史上被尊称为"协奏曲之父"。

安东尼奥·维瓦尔第（1678—1741）
巴洛克时期的意大利作曲家、小提琴演奏家

维瓦尔第的协奏曲中最著名的就是《四季》。《四季》是维瓦尔第创作的一套十二部协奏曲的第一号到第四号，被合称为《四季》。维瓦尔第以一年中的四个季节作为协奏曲的创作素材，标题也分别为《春》《夏》《秋》

《冬》，其中每一首都采用了协奏曲三乐章"快-慢-快"的结构原则，还为每一个季节都附上十四行诗。这十四行诗被维瓦尔第称为音乐的说明性语言。针对每一行诗，音乐也进行了对照性刻画，《春》的生机盎然、《夏》的酷热倦怠、《秋》的满满收获、《冬》的冰天雪地和炉火的温暖，都一一在诗中讲出，并通过音乐刻画出来。

维瓦尔第是帮助器乐进入标题音乐的开拓者，他通过自己的音乐创作来表现出世间的故事、情感以及自然万物。

𝄢 聆听分析

安东尼奥·维瓦尔第的《四季》是其最重要的协奏曲作品，其中第一节《春》最为著名，《春》中的第一乐章也是演奏频率最高的一个乐章。

这个乐章使用了明亮的大调式——E大调，结构为轻快的回旋曲式。全曲采用弱起小节开始，这样的创作手段形象生动地刻画了春姑娘悄然而至的情形。

小提琴协奏曲《春》第一乐章原始手稿　馆藏于英国曼彻斯特中央图书馆

E大调小提琴协奏曲《春》作品8之1　维瓦尔第（约1725年）

A——令人喜悦的春天来临

主部第一主题部分——春天来临（第1~6小节）

主部第一主题（第1~3小节）

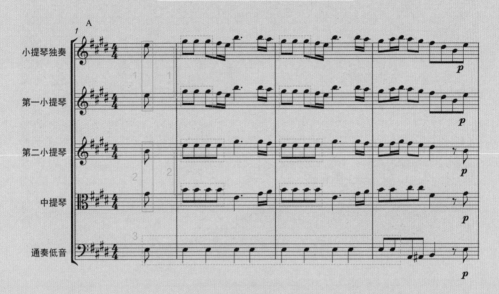

维瓦尔第在开头弱起部分采用了E大调的主和弦，也就是全曲的核心——"春意盎然"。

1.高音旋律声部由小提琴独奏和第一小提琴声部共同担任，同时演奏主和弦稳定的根音"e^2"；

2.中音和次中音声部（即音乐的内声部）由第二小提琴和中提琴承担，分别为主和弦的五音"b^1"和色彩音"$^\sharp g^1$"；

3.低音旋律声部（即巴洛克时期的通奏低音部分）演奏主和弦的根音"e"；

"低－中－高"声部合在一起构成了"e（春）－$^\sharp g^1$（春之色彩）－b^1（春之脚步）－e^2（春）"的和声效果。

第一乐章为快板乐章，乐曲的开头除了弱起之外，还使用了八分音符的节奏型。此时主和弦的出现并没有着重强调其色彩，而是仅仅持续了一个八分音符就快速进行到了下一小节的强拍。这种稍纵即逝的表现手法犹如我国现代散文家朱自清先生在其作品《春》中对春天的描绘："盼望着，盼望着，东风来了，春天的脚步近了。""小草偷偷地从土里钻出来，嫩嫩的，绿绿的。"从这样的音乐中，我们可以感受到春姑娘悄然而至，为大地披上了淡淡的绿衣，让生命开始绽放。

《春天的早晨》（1913）　欧内斯特·劳森（美国印象派画家）
馆藏于华盛顿菲利普美术馆

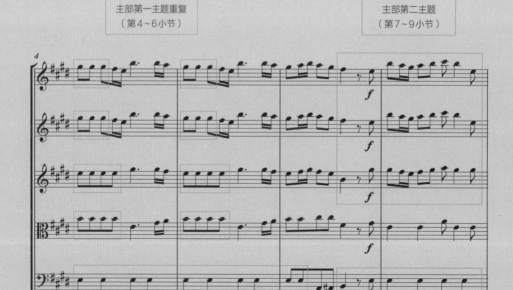

第4～6小节为前三小节的重复乐句。

1.高音旋律声部仍为小提琴独奏和第一小提琴声部，第4小节和第5小节都使用了三个半拍的"$^\sharp g^2$"音。"$^\sharp g^2$"为E大调主和弦的三级音，这样明亮的色彩音一出现，立刻就刻画出了春天明媚的景致。小提琴独奏和第一小提琴声部同时演奏这一旋律，增强了明亮、快乐的"春之主题"的刻画。

2.中音和次中音声部为第二小提琴的"e^2"和中提琴的"b^1"，节奏为连续的四个八分音符。e^2和b^1间纯四度温润柔和的色彩，似乎让我们感受到春的到来为世界增添了充满生机的绿色，一切都如此和谐美丽。

3.低音旋律声部由通奏低音乐器承担，四分音符"e"一直持续了两个小节，好像是在对我们说，春天真的来了。

主部第二主题——生机盎然的春季（第7～13小节）

主部第二主题重复（1）

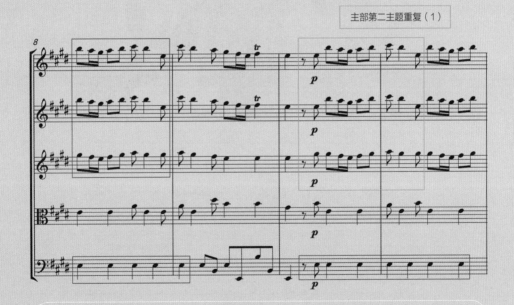

第二主题（包含上页乐谱中的最后一小节）仍然以弱起开始，此时力度标记为"\boldsymbol{f}"（强），这里的"强"并不仅仅表示力度，更多的是要刻画出春回大地带给世界的喜悦，表现出春所带来的生命力。这里的高音旋律声部从八分音符的高音"e^2"开始，上行纯五度跳进到了第7小节的八分音符"b^2"，又以"♪♪♪♪♪"的形态快速级进下行再上行，犹如春风一眨眼工夫给山川都披上了绿衣。接下来的音乐为"♪♪♪"，旋律再次级进上行又跳进下行，采用了音乐中极具个性的切分节奏，犹如泥土中努

力破土而出的小草，树枝上努力钻出的嫩芽和小溪中努力敲开薄冰在水面上畅游、跳跃的小鱼。此时的低音声部，则一直持续演奏着朴素的四分音符"e"，与第一主题的低音形成了统一，"春"真的到来了。

B——鸟儿以快乐的歌声迎接春光

《四季花鸟》（1917）
荒木十亩（日本画家）
馆藏于日本山种美术馆

《春之舞，鸟之歌》（1924）
约瑟夫·斯特拉（意大利裔美国未来主义画家）
馆藏于美国密苏里州堪萨斯城肯珀当代艺术博物馆

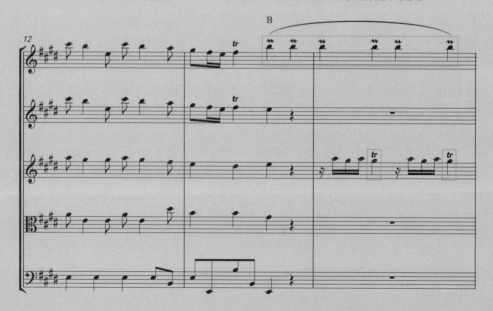

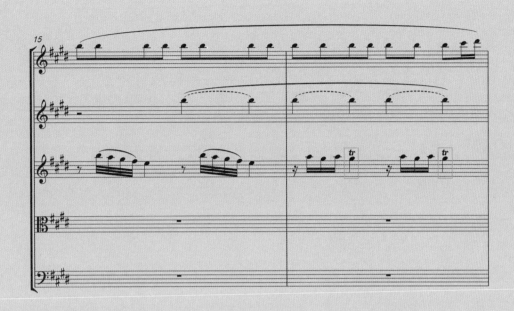

听——小鸟！

旋律"■■、■"通过波音和颤音很生动地表现出了小鸟报春时快乐的歌声（第14~16小节）。

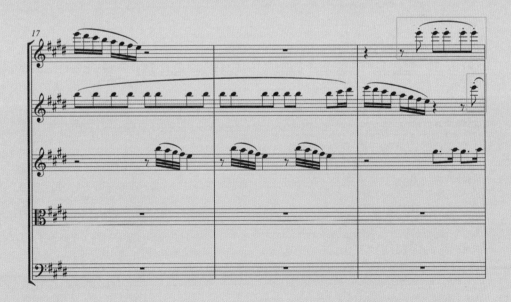

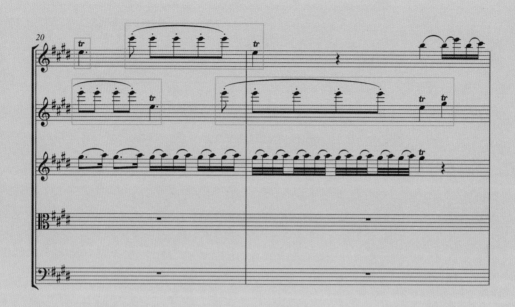

看——小鸟！

旋律"[乐谱]"通过跳音（在音符上方加点）和颤音"*tr*"描绘了小鸟振翅飞翔和欢快的鸣叫，我们似乎可以看到小鸟在春光暖阳下快乐地舞蹈和歌唱（第19～21小节）。

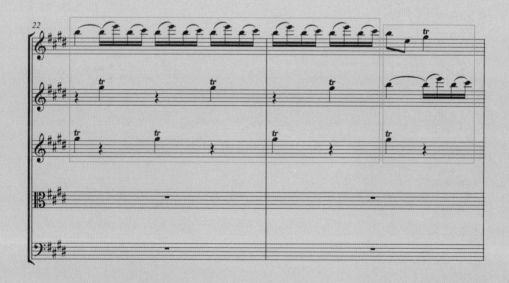

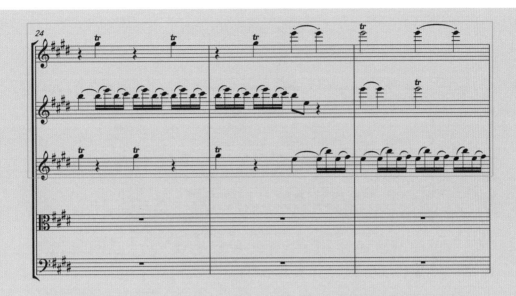

瞧——小鸟！它们在大自然中翩翩起舞。

""中十六分音符连续的跳进与级进刻画出小鸟振翅飞翔的神态，紧接着八分音符下行跳进并与一个带颤音的四分音符相连，就好像小鸟在快乐地飞翔、舞蹈。

听——小鸟！它们在赛着彼此的歌喉。

""中不同声部间的颤音相互呼应，犹如一场小鸟们的赛歌会，它们动听的歌声为春天增添了生动的魅力（第22～27小节）。

主部第二主题重复（2）

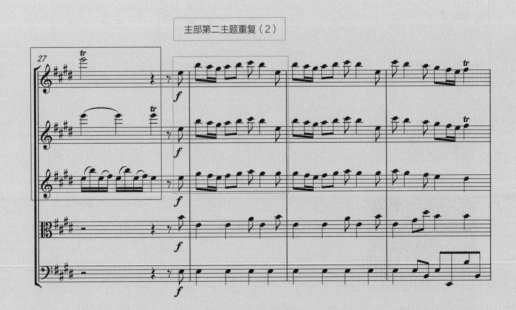

C——小溪像甜蜜的耳语般缓缓流动

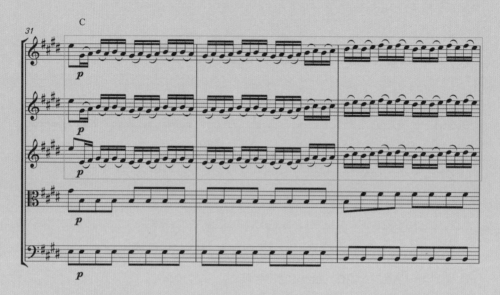

C 部分的音乐描绘的是寒冬消退，春暖花开的场景。

一开始旋律"🎵"中的大跳犹如小溪中的一片薄冰断裂之后融于水中的情景；在"**p**"（弱）之后，旋律"🎵"中采用了轻柔的十六分音符重复音型级进，仿佛小溪渐渐苏醒；"🎵"与其后上行下行连绵起伏的旋律相连，如同小溪呢喃歌唱着，欢快地在青山绿树间和山脚下流淌（第31~40小节）。

主部第二主题重复（3）

D——此时天空乌云密布，雷电交加，暴风雨就要来临

此处音乐描绘了乌云密布遮蔽天空，暴风雨即将来临的场景。

第44小节和第46小节的小提琴独奏、第一小提琴声部、第二小提琴声部、中提琴声部和通奏低音全部采用了中低音区快速的同音震音，低音区厚重的音色非常形象地刻画出乌云遮天蔽日、天一下就暗了下来的情形。

第45小节中小提琴独奏、第一小提琴声部、第二小提琴声部同时演奏快速上行音阶 ""，表现了小鸟想要尽快躲避这场突然降临的大雨，而在暴风雨中一直努力向上飞翔的情景。

鸟儿用尽所有的能量在暴风雨中飞翔。

第47～55小节的小提琴独奏采用了急促跳进的三连音节奏 ""，与其他声部的震音相互呼应，好似突如其来的暴风雨让鸟儿受到了惊吓，纷纷努力飞翔，想快速躲避这场降雨。

暴风雨降临。

第48～55小节的第一小提琴、第二小提琴、中提琴和通奏低音这四个声部仍然采用同音震音的方式来表现电闪雷鸣中的暴风雨。

主部第二主题重复（4）

在D部分的最后，所有的声部落在了第55小节第三拍的四分音符上，之后紧接着主部的第二主题在第56～58小节再次重复，作品中第四次出现"快乐的音调"，就仿佛这场暴雨来得快，走得也快，一切又恢复到了先前的样子，雨后的春天在鸟儿们的欢歌笑语、振翅飞翔中重回大地。

E——风雨过后彩虹升起，鸟儿再度唱起和谐悦耳的歌

1.鸟儿蹦蹦跳跳——小提琴独奏在第59、60小节使用了跳音，第61、62小节使用了整小节的长音，而第一小提琴声部则正好相反。这里的"跳音"犹如小鸟在暴雨过后蹦蹦跳跳地从树洞中、屋檐下钻了出来，"长音"则好像小鸟一下子飞上蓝天，酣畅淋漓地在天空中翱翔。两个声部交替着模仿进行，就好像所有的鸟儿朋友一只只地冲上天空，享受雨后的春天。

2.鸟儿欢唱——小提琴独奏、第一小提琴声部和第二小提琴声部在第63~65小节都采用了"[乐谱]""[乐谱]"这样的十六分音符上下行级进和长颤音，刻画出了鸟儿们幸福、热烈欢唱的场景。

1.主部第一主题变化再现（第66~70小节）

1.主部第一主题在第66~70小节中以变化的方式再次出现，强调了"春回大地"的主题。这个主题原为3小节（即全曲的第1~3小节），而这次再现将原本的3小节扩展成了5小节。其中前两小节仍然采用"[乐谱]"的节奏，但是此时音高已经发生了变化；原本的第三小节为"[乐谱]"，但是再现时变成了"[乐谱]"，并且这样的旋律持续了两个半小节，好似在刻画春回大地、万物复苏，到处都是一派欣欣向荣的景象。

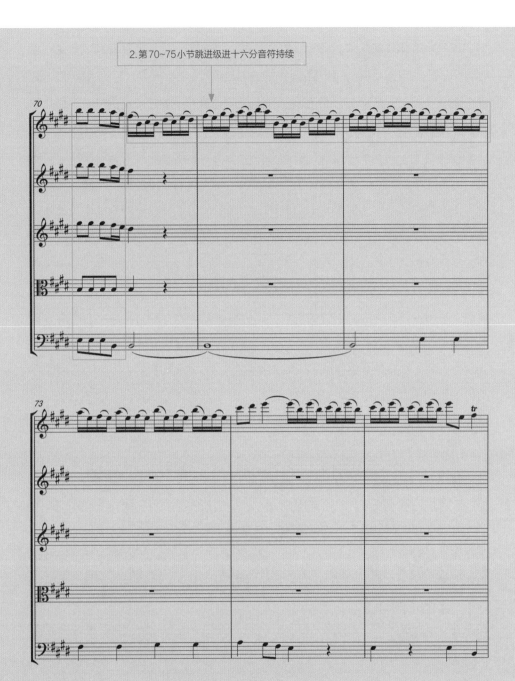

2.第70~75小节跳进级进十六分音符持续

　　2.第70~75小节的小提琴独奏在第一主题后采用了连续的十六分音符节奏型，犹如鸟儿在空中翩翩起舞并快乐地歌唱，映衬出春的生机勃勃以及暴雨过后春的通透与美丽。

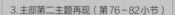

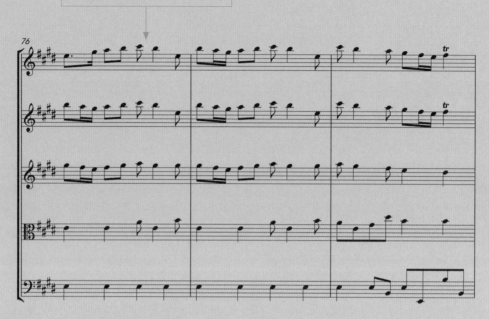

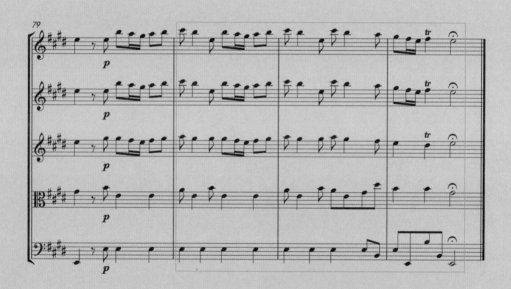

3. 第76～82小节的旋律再现了主部第二主题，小提琴的颤音"🎵"就好像鸟儿正在歌唱，八分附点节奏"🎵"描绘出春天的快乐和迷人，切分节奏"🎵"则是在表现春天生命的复苏与生长。

三、大提琴（Cello）

　　大提琴是提琴家族中一件非常有魅力的乐器，其历史大约可追溯到16世纪末，是由一种叫作"低音维奥尔琴"的乐器演变而来的。在巴洛克时期那个通奏低音的时代，大提琴一直在低音声部中独领风骚。

　　大提琴的演奏方式与小提琴和中提琴不同，是由演奏者用双腿轻轻夹住琴身、右手持弓、左手按弦进行演奏的。当你第一次听到大提琴的声音时，一定会惊讶，那浑厚、深沉、温暖、如歌的声音一下子就会让你着迷。

《大提琴家》（1908）
约瑟夫·德·坎普（美国画家、教育家）
馆藏于美国俄亥俄州辛辛那提艺术博物馆

　　大提琴的音域一般为C至a^2，其四根琴弦的定弦分别为C-G-d-a。a弦音色华丽，富有歌唱性；d弦音色较为朦胧；G弦和C弦低沉而不失内在的力量。大提琴这种耐人寻味的音色深受历代作曲家青睐，从巴洛克时期到古典主义时期，再到浪漫主义时期，再到如今，都不乏优秀经典之作呈现于世，如J.S.巴赫被誉为"大提琴圣经"的《无伴奏大提琴组曲》、鲍凯里尼的《降B大调第九大提琴协奏曲》、舒曼的《a小调大提琴协奏曲》、圣桑的《a小调第一大提琴协奏曲（Op.33）》等。大提琴常常被用来表述生命中那些深刻的情怀，如现代作品《殇》，这首乐曲饱含无尽的哀婉、凄美，同时也充满了因悲而生成的顽强的生命之力。

四、低音提琴（Double Bass）

　　低音提琴是提琴家族中体积最大的乐器，它也被称为倍大提琴或低音贝斯。低音提琴的音域是提琴家族中最低的，也是和声中重要的组成部分，这件低音乐器的音色也使得音乐更为厚重，更加富有力量。

低音提琴的定弦方式比较复杂，目前通用的定弦为E_2-A_2-D_1-G_1。低音提琴属于管弦乐队中的低音声部，虽然它不是整个管弦乐队中音域最低的乐器，但它的音色在所有低音乐器中最为圆润、浑厚、有弹性，其演奏也是最灵活的，尤其在演奏快速作品时优势是非常突出的。

♪ 第四章 | 木管家族的色彩

《管弦乐队中的音乐家》（1870） 埃德加·德加（法国印象派画家、雕塑家）
馆藏于加利福尼亚州旧金山艺术博物馆

古时候，人们发现用芦苇、鸟骨等能吹奏出声音，由此逐渐发展出了后来的管乐，骨笛、阿夫洛斯管、芦管等都是最早出现的管乐器之一。

木管乐器最早是在巴洛克时期被使用在管弦乐队当中的，主要包括长笛、双簧管、大管等，它们在管弦乐队中的配置是呈双数出现的。木管组乐器在当时的乐队中仅仅起到了丰富音乐色彩的作用，演奏时也只能与弦乐的音相重叠。进入古典主义时期之后，器乐音乐飞速发展，管弦乐队也逐渐完善，其乐器配置也开始注意各个声部之间音响与音乐色彩的平衡。此时单簧管也被引入了管弦乐队之中，并深受音乐大师莫扎特的喜爱。莫扎特关注到木管组乐器音色的独特性，他不仅在管弦乐队中大量运用它们，还开始为木管乐器写作独立的旋律线条，此时

的木管组乐器已经不单单局限于与弦乐声部相重叠，而是开始发挥其独有的音乐特点，表达独特的个性，这种改变丰富了音乐对世界的表达，独立旋律线条的融入也增强了音乐织体的对位效果。

现今管弦乐团中木管家族的主要成员包括以下几种：长笛（Flute）、短笛（Piccolo）、单簧管（Clarinet）、双簧管（Oboe）、大管（Bassoon）。木管乐器的形状都像是一根长管，演奏者将气流吹进管中，使得管内的空气柱发生振动而发声。木管乐器的管身上开有一些音孔，演奏时用手按住或放开音孔，就可以改变音高了。原始的木管乐器是用坚硬的木质材料制成的，如今有些乐器已经完全属于金属制造，但其发声原理没有改变，所以仍然属于木管组乐器。

一、长笛（Flute）

长笛是最早出现的木管乐器之一，早在古埃及时期，其雏形就已形成，当时有横吹和竖吹两种。两千多年前，在中国汉代也出现了与其相似的横吹笛。到了巴洛克时期，法国音乐家吕利第一次将长笛运用到了管弦乐队之中。那时的长笛

《长笛演奏者》（1621）
亚伯拉罕·布隆梅特（荷兰画家）
馆藏于荷兰乌得勒支中央博物馆

还是木制的，随着音乐的发展，人们对长笛音域和音色的要求也逐渐提高，器乐革新家波姆将长笛的管形加以改革，并且在基本音孔上增加了基本音键，且在其机械装置上配有校正杠杆，使得演奏更为方便。这种在长笛上成功使用的机械构造原理，很快也被其他木管组乐器所运用。

长笛的音色柔美宽广，音域一般为 c^1 至 c^4，其最高音甚至可以到 f^4。长笛的音色柔美清澈，高音明朗活泼，低音优美悦耳，在演奏时能够快速转换音区，它在管弦乐队中属于高音乐器。

二、短笛（Piccolo）

短笛是长笛的近亲，其长度仅为长笛的一半，记谱与长笛一样。短笛的音域很高，有极强的穿透力，在管弦乐队中，即使整个乐队都在强奏，短笛的声音也能脱颖而出。这样特殊的音色使得短笛不适合承担作品的旋律部分，而经常处于陪衬的地位，是一种装饰性乐器。

三、单簧管（Clarinet）

单簧管大约在17世纪末出现，它的前身是欧洲古代一种叫作芦笛的乐器，德国乐器工匠丹尼尔在此基础之上制作出了第一支单簧管，此时的单簧管只有两个键。经过几十年的发展，终于在1749年，法国作曲家拉莫在自己创作的歌剧中使用了这件乐器。由此开始，越来越多的作曲家开始关注到这件乐器。1812年，演奏家伊万·缪勒将自己新设计的十三键单簧管带入了巴黎音乐学院，这一发展使得单簧管在音色和演奏技巧上有了很大的提升。1867年，单簧管演奏家卡罗斯和乐器制造商奥古斯特·布菲根据波姆式长笛的构造原理，将十三键单簧管进行了改良，这种基本构造一直保持到了现在。

单簧管被称为木管乐器中的"戏剧女高音"，它属于移调类乐器，比较常见的有$^\flat$B调、A调、C调、$^\flat$E调、F调单簧管。单簧管的音域辽阔，其高音区明朗、嘹亮；中音区富有表现力，音色清透优美；低音区低沉浑厚。单簧管在演奏中具有极强的表现力，在演奏旋律、音阶、琶音、吐音等方面相当出色，泛音音色悦耳动听，其演奏的灵活性和表现力深受爵士音乐家们的喜爱。

四、双簧管（Oboe）

双簧管在17世纪末就已经成为管弦乐队中不可缺少的乐器之一。据历史记载，双簧管的前身是一种叫作肖姆管的古代民间木管乐器。双簧管有两个簧片，在吹奏时气流使得簧片碰撞振动，在管中形成空气柱，从而振动发声。由于双簧管校音较为困难，所以用它来作为管弦乐队中的标准音。双簧管独特的音色激发了作曲家们的创作欲望，早在巴洛克时期，双簧管就已经被亨德尔推向了演奏艺术的高峰。

双簧管的音域在$^\flat$b至g^3之间，其音色清新、悠扬、柔和，善于演奏如歌的旋律，表现田园风光，表达忧郁的情感，浪漫主义时期俄罗斯作曲家柴可夫斯基的芭蕾舞剧《天鹅湖》中悲伤又富有歌唱性的双簧管旋律一直被人们所喜爱。由此，双簧管在乐器界又被称为"抒情女高音"。

五、大管（Bassoon）

大管又称为巴松，意大利文为Fagotto，意为一捆、一束之意，这种含义来源于乐器的形状——像一捆柴。大约在18世纪末，大管的形制基本发展完善，成为管弦乐队中的正式成员，承担音乐中低音声部的演奏。大管属于木管家族中的双簧气鸣低音乐器，其音色柔和温暖，在木管家族中的地位相当于提琴家族中的大提琴。

大管的音域较宽，在$^\flat B^1$至e^2之间。其不同音区的音色所蕴含的魅力也有所不同，高音区诙谐、滑稽，中音区柔和、温暖，低音区鼻音浓厚而苍老。大管也是很多著名作曲家喜爱的乐器，例如苏联作曲家普罗科菲耶夫就在其1936年春天创作完成的交响童话《彼得与狼》中，选用大管来生动地刻画了音乐中老爷爷的形象。

音乐聆听同期声

《彼得与狼》（1936年）——木管组部分

《彼得与狼》是一部将朗诵与乐队相融合的"交响童话"。普罗科菲耶夫独创性地将故事情节通过讲述的方式紧密地和音乐融合在一起，又根据每种木管乐器的音色特点对每个角色合理地进行了匹配。

在这部交响童话中有七个主要角色，分别是少先队员彼得、彼得的爷爷、猎人、小鸟、鸭子、猫以及大灰狼，普罗科菲耶夫为每一个角色都创作出了一个具有鲜明特征的短小主题。

下面就让我们一同走进这部交响童话——《彼得与狼》。

🎼 聆听分析

《彼得与狼》 普罗科菲耶夫（1936）

在交响童话《彼得与狼》中，普罗科菲耶夫完全发挥出了长笛、双簧管、单簧管、大管的音色特点，让它们在这部作品中充分展示了自己独特的音色魅力。

小鸟——长笛

下面的谱例是小鸟主题全曲第一次出现。故事情节是这样的：小鸟是彼得的好朋友，当它看到彼得走进院子时，内心非常欢喜，于是开始叽叽喳喳地唱起歌

来，庭院中的宁静被小鸟的歌声打破了。这里长笛采用高音区明亮的音色，快速、重复性地演奏，再加上跳音和前倚音的装饰，将小鸟欢快的形象活灵活现地刻画了出来。

鸭子——双簧管

双簧管属于双簧乐器，其两个簧片的振动会有一种类似鼻音的音色效果，听起来很像鸭子沙哑的叫声。普罗科菲耶夫在这里选用了双簧管来作为代表鸭子形象的乐器，采用中音区来演奏，再加上三拍子的节奏韵律，缓缓地吹奏出带变化装饰音和变化音的主题音调。三拍子音乐的舞蹈性较强，也表现出了鸭子的善良与可爱。

此主题一开始就用了一个三拍的长音，并伴有带变音记号的前倚音作为装饰，刻画出了一只体态肥胖、滑稽可爱的鸭子；之后是连续且带有变音记号的八

《在阳光下休息的鸭子》（1753） 让-巴普蒂斯特·乌德里（法国洛可可画家）
馆藏于美国大都会艺术博物馆

分音符，也常常使用带变音记号的前倚音作为装饰，再一次描绘出了鸭子慢悠悠踱步的憨态；同时音乐中这些不稳定的变化音和晃动的音调若隐若现，又隐喻了鸭子的悲壮（后来鸭子遭到被大灰狼吃掉的厄运）。由此，一个丰满立体的鸭子形象就呈现在了我们眼前。

猫——单簧管

猫在《彼得与狼》这部交响童话中是以顽皮捣蛋的形象登场的。普罗科菲耶夫不愧为著名的配器大师，他精准地选用单簧管来诠释猫这个角色。单簧管的音色干净利落，旋律选用中低音区，弱起节奏描绘了猫悄无声息的脚步，跳音表现的是猫敏捷的动作，而变化音则刻画出其诙谐与活泼的性格。

《豹猫》（1846）　约翰·伍德豪斯·奥杜邦（美国画家）
馆藏于阿蒙·卡特美国艺术博物馆

彼得爷爷——大管

大管是木管组中的低音乐器，音色浑厚且温暖。此处大管演奏的旋律在低音区，将叙事性的音调徐缓奏出，把老人说话、走路时慢吞吞的情形刻画得淋漓尽致。

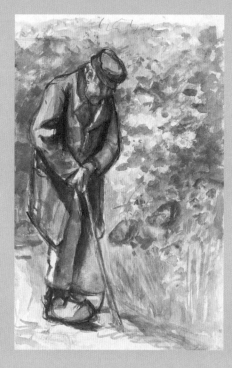

《拄着拐杖的老人》（1846）
约瑟夫·伊斯拉尔斯（荷兰海牙画派画家）
馆藏于荷兰阿姆斯特丹国立博物馆

♪ 第五章 | 铜管家族的色彩

《科萨肯卡佩尔》（1929）
珍妮·曼曼（德国画家）

《儿童音乐会》（1900）乔治·雅各比德斯（希腊慕尼黑学派画家）
馆藏于希腊国立美术馆

铜管乐器是由金属材质制成的，它们虽然也属于吹奏乐器，但是与木管乐器不同。木管乐器是通过吹出的气流振动簧片来发声的，而铜管乐器没有簧片，演奏时要将嘴唇压入号嘴，使气流直接进入管中，通过嘴唇的振动来带动管中的空气振动，从而吹响乐器。

相传，铜管乐器源起于人们狩猎时吹的号，随着人类工业技术的革命，这类号不断被改良，逐渐演变成了如今的铜管乐器家族。据说在17世纪，一位名叫史波克的伯爵在欧洲各地游历，在此期间被法国王室狩猎时号角齐鸣的声音深深震撼。那极具穿透力、庄严又充满金色光芒的声音让他久久不能忘记，于是他就派了两位仆役去学习法国号，并把这种乐器纳入了他的管弦乐队之中。

早期的交响乐队中铜管乐器的数量并不多，直到19世纪上半叶，铜管乐器才在交响乐队中被广泛使用，其主要的成员有小号（Trumpet）、长号（Trombone）、圆号（French horn）和大号（Tuba）。铜管乐器最初只能演奏一些简单的作品，直到19世纪工业革命后，人们发明了活塞并安装到了铜管乐器身上，从此铜管乐器

能够演奏更广泛的半音，逐渐成为西洋管弦乐队中不可或缺的部分。

　　铜管乐器中的管柱和号嘴对其音域和音色的影响至关重要。管柱越细越长，能吹奏的泛音就越多；而管柱较粗较短的乐器吹奏的泛音就越少。铜管乐器的号嘴越小越浅，吹奏的音域就越高，声音也更嘹亮，并且具有极强的穿透力（如小号）；而铜管乐器的号嘴越大越深，吹奏的音域也就越低沉，音色也更柔和暗淡（如大号）。

一、小号（Trumpet）

　　现代小号在铜管家族中体积和长度都是最小的。它的音色高亢嘹亮，穿透力极强，这样的特点自古就被注意到，并被运用在了战争时期。公元753年，古罗马部落建立了自己的城邦，并在几百年的征战中逐渐形成了庞大的帝国。相传，这一时期的罗马人为了战争和军事目的，发明了一些铜管乐器，用来在战场上鼓舞士气。其中有一种被称为图巴号，其管身细长，号口为喇叭形，这就是小号的祖先。但那个时候有的图巴号长度可达数米，演奏起来极不方便，于是小号的形制也不断地在改进，其体积和长度也随之变小，运用起来也越来越便捷。

《吹号的小男孩》　弗雷德里克·摩根（英国画家）

　　早期的小号常常被用于军事或宗教中，它在音乐世界中的进一步发展，还要等到巴洛克时期。这个时期"情感论"的兴起推动了器乐演奏与器乐改良的快速发展，作曲家们也开始重视器乐音乐对情感和万事万物的表达能力，这时极具穿透力又能很容易吹奏出八度跳音的小号引起了作曲家的关注。从此，小号开始进入乐队之中，到18世纪中叶已经成为交响乐队中不可缺少的成员之一。与此同时，小号制作业也经历着革新，乐器革新家们在小号身上加上了活塞和按键，使它不仅演奏起来更加方便，音

乐表现力也得到了很大的提升。

小号属于铜管家族中的高音乐器，其音域一般在$^{\#}$f至e$^3$之间，采用高音谱号移调记谱，现今常用的有$^{\flat}$B调、B调和C调小号。小号的音色高亢嘹亮、催人奋进，能够演奏出振奋人心的旋律，作曲家常常用它来模仿号角的声音。小号最具表现力的是中高音区，其高音区音色清脆，但是音量不大；中音区音乐张力的变化幅度最大；低音区的音色柔弱，可以采用强奏的演奏方式。小号在演奏神秘柔和的旋律时需要使用弱音器，这样的处理也能使小号与其他乐器更好地融合在一起。

 音乐聆听同期声

理查·施特劳斯是浪漫主义晚期的德国作曲家，他一生中创作了大量的交响诗。他的创作风格虽然受到了李斯特的影响，但又有很大的不同。他的交响诗非常注重故事情节，并且强调用音乐来使听众产生画面感，他的作品《查拉图斯特拉如是说》就充分体现了这样的视觉画面感。

《查拉图斯特拉如是说》是一部哲理性音乐交响诗。这部作品根据尼采的同名哲学著作写成，音乐中充满了强大的气势和艺术表现力。

理查·施特劳斯（1864—1949）
德国浪漫主义晚期作曲家、指挥家

这部作品的引子部分将小号的音色运用到了极致，也曾经被电影作为主题音乐使用。我们仅从这段旋律就能感受到这部作品的主题——一轮红日在经历抗争之后在天边喷涌而出，如同一位超人在历经世间种种苦难后降临人间。

《查拉图斯特拉如是说》 理查·施特劳斯（1896）
引子

指挥下拍，引子开始。作曲家采用了大鼓持续滚奏的方法，用弱弱的轰隆声来营造出黎明来临之前的神秘色彩。

第21秒，四支小号以弱奏的方式进入，
衔接大鼓的滚奏，演奏出引子的主题。这个
主题非常简单，采用主和弦音（c^1-g^1-c^2-e^2）
连续跳进上行的创作方式，由弱渐强，将音
乐向前推动。当小号吹奏到四个音中最高的
e^2时，力度已经很强了，小号带有金属质感
的音色顿时产生了光芒四射的效果，C大调明亮的调性色彩被强调出来，如同跃
跃欲试、马上要从天际跳出的一轮红日。可是这个音却仅仅停留了 $\frac{1}{4}$ 拍的时间，
就马上下行到了 $^\flat e^2$，演奏的力度也同时减弱，音乐顿时暗淡了下来（C大调立即
转向了与其同主音的c小调）。此时小号的弱奏中加重了莫名的神秘色彩，为接下
来看似重复却截然不同的音响效果埋下了伏笔。

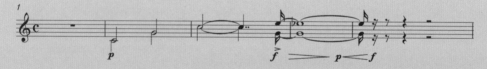

第34秒，随着小号的旋律结束，定音鼓强有力地奏出了雷鸣般的三连音，呼
应着引子主题中大小调戏剧性地变换。

第39秒，四支小号再次奏响跳进上行
的音阶，与前次不同的是，第四音由 e^2 变成
了 $^\flat e^2$，而且 c^1 的力度由原来的弱（p）变成
了中强（mf）。一个降半音和一个力度上的
微妙变化，看上去区别不大，但音乐呈现出
的效果却有天壤之别。"c^1-g^1-c^2-e^2" 为C大

调主和弦的组成音，而"c^1-g^1-c^2-$^\flat e^2$"却成了c小调，音乐色彩的变化非常大。但是$^\flat e^2$音也仅仅停留了短暂的$\frac{1}{4}$拍，就马上上行到了e^2，此时小号的吹奏仿佛让我们看到一轮红日冲破重重云霄，光芒四射，整个天空一下就变得通透明亮了。

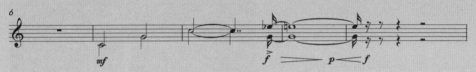

注：此作品聆听片段以柏林爱乐乐团2019年1月19日马里斯·杨颂斯指挥演出的版本为标准。

二、长号（Trombone）

长号是通过滑动拉管来控制音高的，它也是最早能演奏半音的铜管乐器。长号的历史可追溯到15世纪，到了巴洛克时期，长号还没有在管弦乐队中被广泛使用，相对常见的是在宗教音乐中以几把长号合奏的形式出现。到了19世纪，长号已经成为管弦乐队中不可缺少的乐器之一，如今更是管弦乐队铜管组中主要的中音乐器之一。

长号的记谱常常采用中音谱号、次中音谱号和低音谱号，其最常用的音域为E至$^\flat b^1$。长号的音色辉煌壮丽、热情细腻、庄严饱满，它不仅是管弦乐队中不可或缺的成员之一，在军乐队中也是极其重要的乐器，它常常在军乐队中负责中低音旋律的演奏，烘托出军队的威武与雄壮。由于长号善于处理各种情感的表达，还被大量应用于爵士乐队中，被人们称为"爵士乐之王"。

三、圆号（French Horn）

圆号又称法国号，相传它最初发源于一种猎人狩猎时吹奏的号角。圆号的吹嘴为漏斗形，喇叭口比较大，其音域为$^\#$F至g$^2$，音色圆润、柔和，富有一种神秘的色彩。现今的管弦乐队编制一般使用四支圆号，圆号的声音能够很好地将木管组乐器和弦乐器融合在一起，起到很好的桥梁作用。现在最常用的为三键、四键和五键的圆号。

各个时期的作曲家都对圆号青眼有加，创作出非常多的经典作品。被誉为"音乐神童"的莫扎特也对圆号情有独钟，他所创作的四首圆号协奏曲堪称圆号作品中的典范。莫扎特的作品可分为三种：第一种是为了生计而创作的，这类作品非常多；第二种是为了情感的倾诉而创作的，这类作品的质量最高；第三种是为友人而作，这类作品情感温暖、真挚、轻松、质朴。莫扎特的四首圆号协奏曲就是为其挚友圆号演奏家雷特格布而作。这四首圆号协奏曲受到广大音乐爱好者的喜爱，也是历代圆号演奏家的保留曲目。

四、大号（Tuba）

大号的祖先是奥菲克莱德号，直至约1835年，新式大号才被发明出来。在浪漫主义时期，音乐家们都在探索大号在管弦乐队中的运用方法，例如瓦格纳的歌剧《黎恩济》、理查·施特劳斯的交响诗《查拉图斯特拉如是说》、门德尔松的管弦乐序曲《仲夏夜之梦》等很多优秀作曲家的作品中都曾经使用了大号。在此期间，大号也经历了不断

的改革，直至19世纪末才最终得以完善，成为现今管弦乐队中所使用的大号。

大号是铜管乐器组里个头最大、音域最低的一种，其最常用的音域为D_1-f^1。大号的音色浑厚、低沉、庄重，在管弦乐队中承担着低音和声的重任，它就如同管弦乐队的根，稳稳地托着所有的中高音声部，并与其他低音乐器（如大提琴、低音提琴等）完美融合在一起。由于本身音色的特点，大号很少用来独奏。

图中手持大号的就是被称为"铜管教父"的大号演奏家阿诺德·雅各布斯。他称大号是"一根没有大脑的铜管"，而演奏者才是它的大脑，当演奏家把音乐融于灵魂之中，其演奏的音乐才能真正与观众达到精神的沟通与交流。他追求的不仅仅是有质感的音色，更重要的是音乐的内涵与表达。

♪ 第六章 | 打击乐家族的色彩

打击乐器可谓是人类最古老的乐器，在我们的生活中可以说无处不在。狭义概念中的打击乐器是指以敲打、摇动、摩擦等方式使其本体共鸣发声的乐器，管弦乐队中常用的打击乐器有大鼓、定音鼓、小军鼓、三角铁、沙锤、木琴、钢片琴等；而广义概念中的打击乐器则包含一切可以通过敲打、摇动、摩擦等方式发出声音的物体，生活中可挖掘的打击乐器有人体、桌面、酒杯、桶、纸箱等。

《女鼓手》（1901）
艾萨克·伊斯拉尔斯（荷兰画家）
馆藏于荷兰阿姆斯特丹国立博物馆

一、鼓类乐器

鼓类是打击乐中最常使用的乐器，其构造一般是在一个圆筒形硬质的框外面蒙上一块拉紧的膜（常为动物的皮）。

在远古时期，鼓就被人们奉为与天地对话的神器，经常在祭祀时使用。在古代的战争中，鼓还被用来指挥作战、鼓舞士气。在中国古代，"鼓"文化也承载着很多悠久的历史渊源，据文献记载，在周代乐器的"八音"分类当中，鼓属于"革"类。到了现代，鼓类乐器在管弦乐队中起到了刻画音乐节奏轮廓的作用，同时也能够推动音乐的发展，为音乐增添色彩。

下面就让我们一同走进管弦乐队中的鼓类大家庭中去看一看吧。

1.定音鼓（Timpani）

定音鼓是一种有固定音高的打击乐器，它是管弦乐队中必不可少的成员之

一。定音鼓的祖先是古阿拉伯时期的纳嘎拉鼓，它于13世纪传入欧洲，到了17世纪末的巴洛克晚期，定音鼓开始进入管弦乐队之中。当时的定音鼓还无法调音，所以在演奏前需要先把相应的音高固定好，当时定音鼓演奏的音程多为纯四度和纯五

度。到了18世纪的古典主义时期，打击乐器在管弦乐队中的使用越来越普遍，为了满足作曲家的需要，定音鼓被不断地改良，直到古典主义末期出现了绳紧型定音鼓，这个时期海顿、贝多芬等著名作曲家也在其作品中让定音鼓担任了非常重要的角色。到了浪漫主义时期，定音鼓的改良出现了重大突破，也就是机械式踏板的设计，这种用脚控制踏板改变鼓面松紧就能调节定音鼓音高的方法，大大提升了定音鼓的变化性，使它在音乐中的演奏效果更加丰富多彩。此时定音鼓作为色彩性乐器，其重要性在管弦乐队中的地位已经不容撼动。

定音鼓的演奏方式一般分为两种，即单奏和滚奏。单奏一般多用于节拍性的伴奏，而滚奏则通常用来模仿暴风雨来临之前的雷声，例如浪漫主义时期的德国作曲家理查·施特劳斯就在其交响诗作品《查拉图斯特拉如是说》的引子部分中使用了定音鼓。

2. 小军鼓（Snare Drum）

小军鼓又称小鼓，属于双面膜鸣乐器，在不演奏的一面绷有响弦，其主要构成部分有共鸣皮、响弦、响弦调节器等。小军鼓是军乐队和管弦乐队中的重要乐器，它通常承担音乐中细小节奏音型的演奏，增强作品中的节奏感。小军鼓具有极强的穿透力，力度变化丰富，有着极强的音乐表现力。其声音明快，极具颗粒性，加上响弦后的特殊音色也使得小军鼓在音乐中别具特色。

《一个男孩打鼓的人物研究》 鲁道夫·阿莫多（巴西画家）
馆藏于巴西国家美术馆

音乐聆听同期声

　　莫里斯·拉威尔是20世纪印象主义音乐的代表人物之一，其音乐创作受到了德彪西的影响，同时又有着强烈的个性。德彪西的音乐追求朦胧的效果和微弱的曙光，注重光之色彩的形成与变化；而拉威尔的音乐大多有着明亮的色彩，并且善于用出其不意的节奏推动音乐的发展。

莫里斯·拉威尔（1875—1937）
法国作曲家，20世纪印象主义代表人物

　　在拉威尔的音乐里，不仅有大自然所带来的感性色彩，也含有异国风情，特别是他的音乐中常常带有异国舞蹈节奏特点，其中最常用的风格来自西班牙，例如其交响作品《波莱罗舞曲》，这部作品开头就是小军鼓轻轻敲出的波莱罗舞曲节奏。拉威尔几乎所有的作品都充溢着舞蹈的巨大力量，这种舞蹈节奏的魅力在他的《波莱罗舞曲》中表现得最为鲜明。

拉威尔《波莱罗舞曲》钢琴版手稿

🎼 聆听分析

波莱罗舞曲　拉威尔（1928）

第1~4小节为全曲的引子，在小军鼓的弱奏中开始，奏出波莱罗舞曲的节奏——"♪ ♫♪ ♫♫ ♪ ♫♪ ♫♪ ♫♪ ♫♪"。此节奏不断重复，贯穿始终，拉威尔在这部作品中一直致力于表现出西班牙原始的波莱罗民间舞曲音乐风格。

引子部分除了小军鼓，还使用了另外两件乐器——中提琴和大提琴。弦乐器在管弦乐中一般都是负责演奏旋律的，可此时，却以C大调主和弦的根音和五音为基础音调，采用"⟦乐谱⟧"的伴奏形式以及拨奏的手法重复出现。这些创作手段非常清楚地体现出了拉威尔创作这部作品的宗旨——展现西班牙民间舞曲风貌。

4小节的引子之后，小军鼓继续演奏着波莱罗舞曲最原始的节奏型，中提琴和大提琴也继续拨奏伴随。如果此时还是没有新的元素加入，那么音乐也就索然无味了。于是从第5小节开始，柔美、悠扬的长笛旋律从C大调的主音c^2弱进，如同清泉一般沁人心脾的甘甜味道瞬时流入心间，情舞动、心飞扬，优美的旋律充分表达出了拉威尔对西班牙充满爱与致敬的情怀。

3.大鼓（Bass Drum）

大鼓又名大军鼓，在管弦乐队中还被称为低音鼓，其声音低沉而宏伟，力度变化可以从极弱到极强。大鼓的弱奏有一种神秘的庄严感，强奏则可以用来推动音乐戏剧性的发展，起到烘托气氛的作用。无论是在管弦乐队还是在爵士乐队中，大鼓和小军鼓都是不可缺少的重要成员，它们常常在一起相互配合演奏。

二、琴类乐器

打击乐家族中还有一些琴类乐器，它们是有固定音高的，其特殊的音色使它们在管弦乐队中起到增添音乐色彩的作用，其中比较常用的有木琴、钢片琴、钟琴等。

1.木琴（Xylophone）

木琴由很多长短不同的长方形木块组成，演奏时声音清脆，带有冰冻感。木琴的音域跨度为三个半到四个八度，最早产生于14世纪，流传于亚洲、非洲和南美洲，16世纪传入欧洲，到了19世纪已经在欧洲流行，并作为独奏乐器使用。

很多音乐家都在自己的作品中融入了木琴的音色，例如浪漫主义时期德奥作曲家马勒的《第六交响曲》、浪漫主义时期法国作曲家圣桑的交响诗《骷髅之舞》、20世纪音乐时期苏联作曲家肖斯塔科维奇的《第五交响曲》等。

音乐聆听同期声

　　g 小调交响诗《骷髅之舞》（Danse macabre，Op.40），又名《死神之舞》，它是浪漫主义时期法国作曲家夏尔·卡米尔·圣桑四部交响诗中最负盛名之作，完成于1874年。

　　《骷髅之舞》创作来自法国诗人亨利·卡扎利斯的一首描写万圣节的诗作。作品中小调式的暗淡加上不协和音程的手法渲染出了阴

夏尔·卡米尔·圣桑（1835—1921）
浪漫主义时期法国民族音乐的倡导者

森、神秘、恐怖的气氛，木琴奏出的干枯音色，犹如骷髅起舞时骨骼相互碰撞之声。

　　夏尔·卡米尔·圣桑可谓是浪漫主义时期法国音乐的精神领袖，他不仅创立了"民族音乐协会"，还培养了大量的音乐新秀。圣桑这样形容自己的音乐创作："我自己作曲，就像苹果树上结苹果一样，是一种自然的机能。"他认为音乐就是将美妙悦耳的音进行排列组合，好的作品需要保有音乐的纯正风格和形式上的完整。圣桑在音乐中追求旋律线条的刻画、音符碰撞时所呈现的和声色彩与和弦变幻中的动力性。他认为只有看重这些才是真正懂艺术的作曲家。

《死神图像》（1493）
沃格穆特（德国画家、木刻家）

吱格，吱格，吱格，
死神按着韵律用他的踝骨拍打着墓石。
子夜时光，
死神正奏着一支舞曲，
吱格，吱格，吱格，在他的提琴上。
朔风凛冽，夜色苍茫，
阵阵的呻吟在菩提树下鸣响，
鬼影憧憧，在阴影下闪闪晃晃，
狂奔、跳跃，尸袍飞扬，
吱格，吱格，吱格，
个个打着寒战，
你听那舞伎的白骨格格作响——
……

但是，嘘！
突然间他们停止舞蹈，
东推西撞，慌忙逃窜，
——晨鸡报晓向着东方！

亨利·卡扎利斯诗作

♪ 聆听分析

骷髅之舞　圣桑（1874）

　　交响诗《骷髅之舞》描绘了古老神话中关于万圣节子夜时分群魔狂欢的故事。全曲为三部曲式结构，使用了若干增四、减五度的不协和音程来渲染诡异与神秘的气氛，舞蹈欢快的同时也充满了不协和的效果。这部作品对小提琴的定弦有一个很特殊的要求，就是将第四弦降低半音，与第三弦形成不协和的减五度音程，这一大胆的神来之笔准确地表现出了黑夜、阴森、骷髅等重要元素。

　　乐曲开头，竖琴弱奏了12次d^1音，表示子夜时分已经来到，此时没有任何配器，仅仅在第5~8小节用第一小提琴和第二小提琴两个声部分别奏出了持续4小节的一个纯四度和一个小三度音程，烘托出黑夜的阴森感。

深夜—墓地—"阴森、恐怖"的气氛

　　第25~32小节为小提琴独奏，它采用特殊的定弦方式，使三、四弦的空弦双音构成了不协和的减五度音程，那刺耳的音响描绘出骷髅晃荡荡从坟墓中出来，它们面目狰狞，相互碰撞在一起的场景。

第一主题——第33小节，长笛弱起奏出第一主题，之后弦乐小提琴组紧紧跟随附着第一主题音调，形象地刻画出了骷髅们相继爬出石墓的情形。

骷髅舞蹈场景

第二主题——第49小节，第二主题以小提琴独奏的形式奏响，这段抒情的曲调中带有一点欢快，但是又充满了不协和。虽然音符的时值都比较长，但是音乐却采用了急促的速度，体现出旋律中的行进感。

木琴的这段旋律，是在第一和第二主题不断交替变奏出现时融入的声音色彩。此时木琴叮叮咚咚的清脆音色惟妙惟肖地把骷髅群魔乱舞时相互碰撞的声音呈现了出来。由此，我们不得不称赞圣桑那极富想象力和开创性的音乐思维。

2.钢片琴（Celesta）

钢片琴形似木琴，由一组长短不同的长方形金属条组成，演奏时用两个小锤敲击琴键发声。钢片琴的音域跨度为四个八度，其音色明亮、清脆、纯净，带有一种梦幻般的色彩。

历代作曲家都不会忽视钢片琴的音乐色彩，例如俄罗斯音乐大师柴可夫斯基在其著名的芭蕾舞剧《胡桃夹子》选段《糖果仙子之舞》中，为了营造梦幻、甜美的世界，就使用了钢片琴；我们在前面讲木琴时所讲到的法国民族音乐领袖圣桑，在其《动物狂欢节》的选段《水族馆》中也运用了钢片琴的色彩，把听者带入了五彩斑斓的水世界，钢片琴灵动的声音把水族在水下的舞姿刻画得惟妙惟肖，好似舞动中还闪着光芒。这也许就是钢片琴的魔幻魅力，它的声音让我们在聆听中产生无限美好、甜美的想象，不自觉地进入梦幻世界之中。

下篇

与音乐的撞击

♪ 第一章 | 音乐中的力量

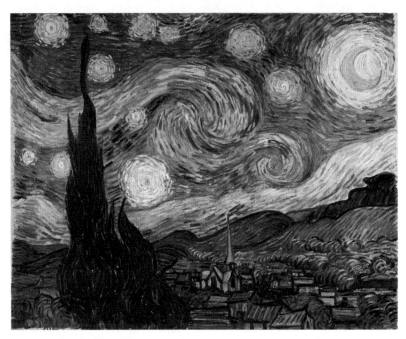

《星月夜》（1889） 文森特·凡·高（荷兰后印象派画家） 馆藏于纽约现代艺术博物馆

　　从石器时代到现在的大数据化时代，人类从远古时期一步步地走到了现代。这个世界，一直在向前发展着、发展着，或快，或慢，却一直没有停下前进的步伐。是什么在推动着世界的发展呢？用一个简单的词来回答，那就是"力量"。

　　从文学来说，作家采用诗歌、小说、传记等方式来表达"力量"，使读者认识"力量"的伟大和价值。例如高尔基的小说《海燕》、尼采的哲学著作《查拉图斯特拉如是说》、路遥的小说《平凡的世界》等太多文学经典，都从自然、梦想、质朴中的平凡、亲人的生离死别等方面诠释着这种"力量"的永恒。

　　从科学来说，不断涌现的科学家、发明家们通过他们本领域的不断突破，一次又一次地提高了人类在这个世界中的生活品质，展示着科学领域的"力量"。例如美国发明家爱迪生发明了电灯，照亮了人类的生活；法籍波兰裔科学家玛丽·居

里发现了镭并将其运用于癌症的治疗；中国水稻之父袁隆平致力于杂交水稻技术的研究、应用与推广，解决世界粮食短缺，实现让天下人不再挨饿的梦想。

从绘画来说，画家通过线条与色彩记写并传递着自然、历史和世界中的一切，来诠释他们心中那个永远被推动的力量。例如上面这幅印象派画家文森特·凡·高于1889年6月创作的《星月夜》，在这幅作品中，凡·高没有用写实的绘画手段来刻画圣雷米那深邃的夜空，整片画布的三分之二都被天空占据着，并且采用了漩涡一般的笔法线条，以深蓝色为底，黄色和绿色忽明忽暗地融于其中，有一种在苍茫宇宙中探寻的荡气回肠之感。

同样地，自古至今，音乐也一直在以它自己的方式表现上述的种种……那么，就让我们一同来探寻音乐中的力量吧。

一、音乐中的力量——来自自然（印象主义）

清晨的海港，一轮初升的太阳为原本的海天一色注入了一抹彤色，同时也浸染了大海，海浪轻轻摇曳，出海的渔船若隐若现，法国印象派大师克劳德·莫奈采用了速写的方式，将这一切全部用自己的画作记录了下来。《日出·印象》这幅作品虽然没有采用写实的线条进行诠释，但在画布上昏暗的景色中，红日的光芒

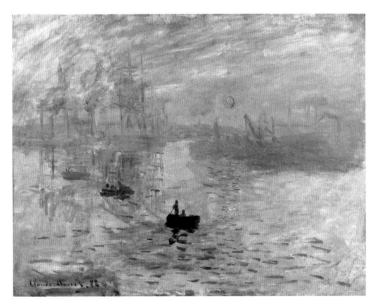

《日出·印象》（1872） 克劳德·莫奈（法国印象派画家）
馆藏于法国巴黎马尔莫丹艺术馆

所浸染的天空、海面、晨雾中瞬间万变的细节，却被非常灵动地捕捉了下来。这幅画成了印象派的开山之作，莫奈也开创了美术史上的印象派风格。

印象主义艺术家将世界看成是由变动着的光线覆盖的物体，并且试图去捕捉在观察者眼中形成的在阳光作用下的客体氛围。为了达到这一目的，他们用很小的笔触来作画，其中的光线被分解成色彩的斑点，从而创作出一种运动和流动的感觉。印象派的画家不是清晰地画出形状的轮廓，而是模糊它，更多的是暗示而不是描绘。不重要的细节消失了，到处都是光线，一切都在闪烁。❶就如莫奈的《日出·印象》这幅画所表现的那样，初升的太阳光线从清晨浓浓的水雾中穿射出来，所浸染出的暖色调暗示着一种绽放和执着的力量。

绘画中的这种印象主义也深刻地影响到了19世纪末之后的音乐。很多印象派作曲家也开始从音乐的旋律线条中脱离出来，开始更加关注音乐中斑斓变化的色彩。印象主义音乐的领袖是法国作曲家克劳德·德彪西，他的音乐作品一直执着于对"光"的变化的捕捉。德彪西音乐中的"光"指的就是音乐的色彩，他所创作的作品呈现出模糊化的音乐轮廓，朦胧、变幻万千的音乐色彩是他一生对作品的追求。

印象主义音乐体现了人类的音乐文明发展到更高阶段之后的另一种审美观念——"虚"。古典主义时期的音乐重在写实，例如贝多芬的《第三交响曲》，其标题为"英雄交响曲——为纪念一位伟人而作"。这部作品是作曲家献给一切为人民谋幸福的——也就是他心目中的英雄的，其音乐形象和色彩的刻画明确而真实，所呈现出的是作曲家看到的这个世界的"真"。到了20世纪，受到印象派绘画的影响，音乐的印象主义风格也逐渐崛起并乘风破浪，成为这一时期音乐的重要流派。相对于线条明确的古典主义音乐，印象主义音乐的出现也使得音乐世界更加完整，就如自然界中有白昼与黑夜、新生与凋谢、温暖与冰冷一样。由此，"音乐作品是什么？"这个问题的答案再次有了一个新的角度：音乐作品是人类发展与成长的记录，音乐作品是历史记忆的产物。

印象主义音乐所追求的"朦胧"，如暗示，如隐喻。这种"朦胧"给人类以力量，让人类走向顿悟，使人类生成内在的、无法停下的追随之力。下面就让我们一起走进德彪西的经典作品《大海》来感受这份追随之力。

❶【美】克雷格·莱特(Craig Wright)《聆听音乐》【第七版】第357~358页。

音乐聆听同期声

《大海》是德彪西的一部大型交响乐作品。整部作品是由"海上黎明到中午""波涛的嬉戏""海与风的对话"三部分构成，分别刻画了不同时间下大海不同的性格和色彩。德彪西受到印象派画家莫奈绘画的影响，采用音乐线条"解构"、音程与和弦"重叠或并置"、节奏在各声部之间"交替呼应与碰撞"的方式，使音乐达到印象派所追求的朦胧丰富的色彩效果。

克劳德·德彪西（1862—1918）
法国印象主义音乐代表人物

大海为什么在冲刷着布尔果尼的斜坡？我拥有数不清的记忆。这些在我的感觉里比实景更有用。因为现实的魅力对于思考，一般来说还是一项过于沉重的负担。那海的声音，海空划出的曲线，拂面的清风……无不在我心中形成富丽多变的印象。突然这些意象会毫无理由地、以记忆的一点向外扩展，于是音乐出现了，其本身就自然含有和声。

——德彪西

《大海在骚动：斯卡乌海峡》（20世纪初） 霍尔格·德拉克曼（丹麦诗人、剧作家、画家）
馆藏于丹麦斯卡恩博物馆

🎼 聆听分析

《大海》 德彪西（1905）
第一乐章　海上黎明到中午

1. 黎明破晓前——沉睡中的大海

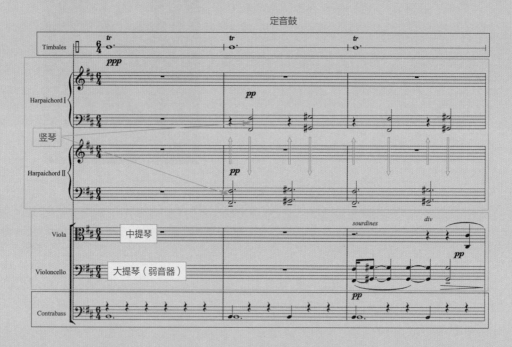

音乐一开始是由定音鼓（Timbales）极弱的滚奏与低音提琴（Contrabass）持续拉奏出极弱的"B"音组成的，刻画了在黎明破晓前的寂静之中，海上深蓝色的夜幕之景。

　　两架色彩性的竖琴，从音乐的第二小节开始进入。"竖琴II"先奏出 "#F—#f" 的三拍纯八度音程，"竖琴I"在第二拍上与其呼应，奏出相同的音程。两把竖琴的声音相互交织在一起，犹如绘画中那顿挫的色块，虽然属于同一色系，却在光的作用下产生灵动的变化。之后"竖琴II"又奏出第二个三拍的纯八度音程——"#G—#g"，"竖琴I"仍然在第二拍奏出相同的音程。两架竖琴之间彼此呼应，这种此起彼伏的音响互相碰撞，犹如海上的微风吹卷起波浪，又在繁星下折射出不同角度的色彩与光芒。它们调皮地打破夜晚的寂静，预示太阳即将来临。竖琴的加入使得寂静的夜也不安分了，一幅充满内在活力的风景画跃然于眼前。我想德彪西在落笔之时，心中一定也充满了期待。

　　音乐在进入第三小节时，德彪西先加入了带弱音器的大提琴，仍然沿用了竖琴 "#F—#f" 和 "#G—#g" 这两个八度音程，只是音型节奏有所不同。"#F—#f" 音程仅仅停留了一个短促的十六分音符，犹如绘画中细碎的笔触，紧接着就上行级进到了下一个音程 "#G—#g"，这个音程一直持续到了这个小节结束。在第三小节的最后一拍，中提琴进入，带来了新的纯八度音响 "e—e¹"，这样的声部构成产生了色彩的混合。中提琴和加弱音器的大提琴的音调就这样不断重复着，与竖琴、定音鼓、低音提琴的音色融合在一起，每一个部分看似都是单纯的建构，但混合在一起，却勾勒出大海在夜幕的星光、黎明前曙光的映射下跳动着的不同色彩，这种变幻莫测的音乐色彩的动力就来源于自然之力。

2. 黎明破晓前——海浪与浪花

　　第33小节，木管组开始由两支长笛和两支双簧管分别吹奏出平行的纯五度音
程，表现出黎明来临前大海的平静与纯美；旋律由五声音阶构成，采用了东方音调
的创作手法，这对听惯了大小调的欧洲人来说是对审美的冲击，充满神秘的气息；
节奏采用十六分音符的三连音与八分音符的连接，刻画出海浪微微翻滚的情景。

　　第33、34小节中，竖琴Ⅰ旋律中十六分音符波浪形的重复仿佛风平浪静时的海浪，与木管组"海浪微微翻滚的情景"相互呼应。

　　竖琴Ⅱ在第34小节（也就是竖琴Ⅰ重复时）演奏琶音，如浪花溅起。

　　此处弦乐组的力度比较弱，主要采用十六分音符，与木管组有如大海波浪翻滚般的节奏交相呼应。弦乐同样采用了东方的五声调式，旋律轻柔似水波潺潺。低音提琴声部中十六分音符与三连音的相互交替，描绘出在旭日缓缓东升时，海面仿佛被光线涂上了淡淡的红色，一幅开阔的大海黎明景色被生动地展现在我们眼前。

第二乐章　波涛的嬉戏

《波涛汹涌的大海》（约1900）　约翰·彼得·罗素（澳大利亚印象派画家）
馆藏于澳大利亚新南威尔士州艺术馆

　　乐曲第二乐章采用了谐谑曲的创作手段，整体结构为引子＋复三部曲式＋尾声。这一部分描绘了大海浪花飞溅，相互追逐、嬉戏，欢乐、顽皮的生动之景。此乐章的音乐结构也是德彪西这部作品中最为复杂的，其中的配器手法精妙绝伦，被作曲界誉为配器法的一览表和经典教科书，其具体乐器配置见下表。

德彪西《大海》 第二乐章 波涛的嬉戏	配器编制
木管组	三支长笛、两支双簧管、一支英国管、两支单簧管、三支大管
铜管组	四支圆号、三支小号
打击乐组	一个三角铁、一个钹、一架钟琴
色彩组	两架竖琴
弦乐组	一个弦乐组

波涛的嬉戏－场景一

《神奈川冲浪里》（19世纪初） 葛饰北斋（日本浮世绘画家） 馆藏于日本奈良国立博物馆
此画被用作《大海》首版乐谱的封面

1.乐章开头木管乐器组的长音相互迎合呼应，勾勒出广阔无垠的海面，力度从极弱（pp）→到渐强→再到弱（p）。这样的动力性音乐语言，隐喻着大海富有生命的动力。

2.色彩乐器组出现了钟琴和竖琴。钟琴在高音声部采用了两个八分音符跳音的创作手法，力度为弱，而且这样的音乐语汇在前四小节中仅仅在第2小节和第4

小节出现了一次，转瞬即逝，如海浪轻触岩石时飞溅起轻快的白色浪花，那就是海的顽皮。竖琴随后也以分解和弦的方式进行连接性的回应，描绘了海浪在玩耍时的喜悦之情。

3.弦乐组部分由第一小提琴组、第二小提琴组、中提琴组、大提琴组和低音提琴组构成。弦乐组主要采用震音的方式进行演奏，与木管组和色彩组一起为第二乐章中海浪的嬉戏拉开了帷幕。

波涛的嬉戏－场景二

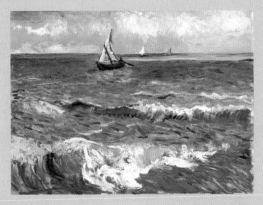

《阿尔的海洋》（1888）　文森特·凡·高（荷兰后印象派画家）　馆藏于凡·高美术馆

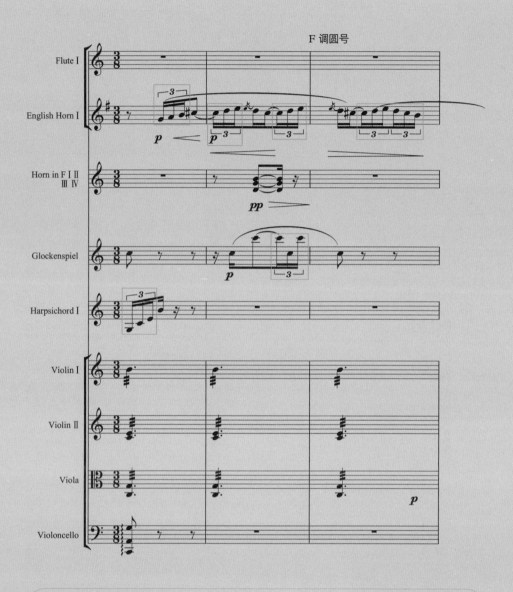

从 $\frac{3}{8}$ 拍的部分起，乐曲开始频繁地使用三连音节奏，有时还带有装饰音，这样的节奏型使用不同的乐器演奏出来（如竖琴、长笛、英国管、钟琴、提琴等），各种各样的音色融合在一起，汇成了一片大海。这种短小、片段式的音型在音乐中错落有致，如海浪溅起的白色浪花在阳光下舞动，也如浪花中的水珠在光的照耀下呈现出五彩之色，此时海的欢喜与灿烂被惟妙惟肖地呈现出来。

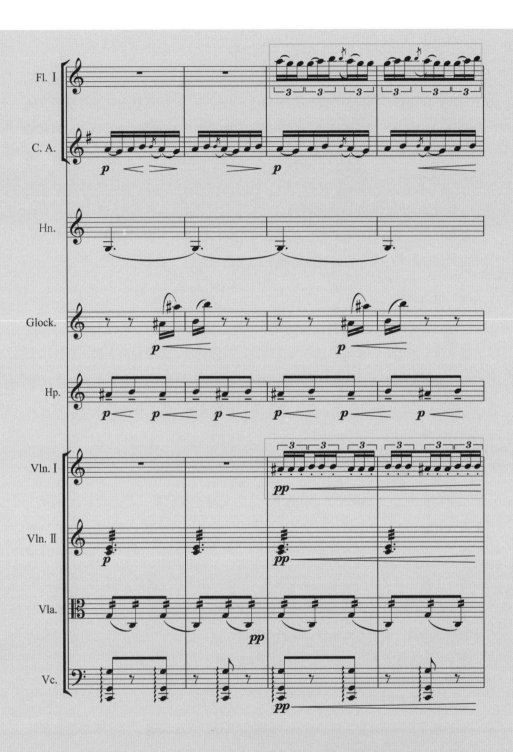

二、音乐中的力量——来自民族

民族是指经长期历史发展而形成的稳定共同体，是随着社会进步、经济发展以及文化、语言和文明的进步，居住在同一地区的相关部落逐渐融合并形成起来的。[1]由此可见，同一民族的人具有共同的风俗习惯、特点、语言、历史、文化等。

在音乐中民族是如何体现的呢？它形成于人类的什么时期？这些问题是否已经使你产生了强烈的好奇心呢？那就让我们伴随西方音乐史一同成长，看看音乐中的民族性是哪一个历史时期的产物吧！

1.远古时期

在远古时期，人们崇尚神与英雄（半神）。那时的音乐虽然仅为单声部，且音域不宽，歌唱时的伴奏乐器也只是随歌声附和，但远古时期的人们认为音乐如"药"，能医治人的心灵和身体，所以对音乐如神一样供奉。很多伟大的哲学家（如亚里士多德、柏拉图等）都认为教育中不能缺少音乐，好的音乐可以教化人的品性，使人向善。

2.中世纪时期

生活在民主、文明环境当中的现代人一定会很难想象，在约476～1450年，欧洲人过着什么样的生活。由于天主教会对人们思想的禁锢，再加上连年的战争和瘟疫，普通百姓生活在毫无希望的痛苦之中。在中世纪，人们无法主宰自己的命运，不允许有自己的思想，那是西方历史上一个黑暗、蒙昧的时代。中世纪的音乐基本上是围绕宗教活动展开的，其旋律平稳，级进进行，人们每天唱着神父所教唱的圣歌，内容不容撼动。这近千年的禁锢，让音乐失去了远古时期音乐的人性光芒和自然之力。

3.文艺复兴时期

在经历了千年的禁锢后，欧洲的封建主义制度开始衰退，神圣罗马帝国和教皇的统治也走向了衰落。在欧洲这片土地上，人们的独立意识逐渐觉醒，开始重

[1] 民族，还是"族群"——释 ethnic group 一词的涵义【J】.阮西湖.广西民族学院学报(哲学社会科学版).2004(3).

新燃起了对古希腊和罗马文化的兴趣，崇尚"人文主义"，追求个性的自由，这就是西方历史上的文艺复兴时期。这个时期的音乐文化产生了非常多的新思想，比如在调式、协和音与不协和音、调性系统的要素和范围、词曲关系，以及音乐、人体与心灵、宇宙之间的和谐一致等这些方面。整体来说，对位写作的复调音乐创作手段已经成为文艺复兴时期的重要规则，通过自由的和赋格式的模仿而达成各声部的协调一致成为文艺复兴时期音乐的典型性特点。

4.巴洛克时期

1600年，西方音乐史上第一部被完整保存下来的歌剧——《尤丽迪茜》上演，这部作品是献给美第奇家族的女儿——玛利亚·德·美第奇的新婚礼物，她的丈夫就是法国国王亨利四世。这部歌剧的诞生同时也标志着一个伟大时期的到来——巴洛克时期。

巴洛克时期诞生了很多伟大的音乐家，其中最著名的就是亨德尔和"音乐之父"J.S.巴赫。此时期也是通奏低音的时代，这种织体的特点是作曲家仅仅写出一个华丽的高音声部和一个独立的低音声部（即通奏低音），至于中间的内声部如何演奏，作曲家只会在低音声部旁边标记出数字来加以提示，具体的音符则是交给演奏家来即兴完成的，由此也能够体现出这一时期人们对自由的享受。巴洛克时期的音乐充满了张扬、怪异和执拗，音乐的抽象性语言也得到了大力发展，音乐家们开始创作大量的器乐作品，很多新的器乐演奏形式和体裁由此诞生。我想此时人们应该意识到了，具象的语言不能表达世界的全部，而抽象的语言更能让思想驰骋和放飞，俯瞰整个世界。

5.古典主义时期

18世纪中下叶，欧洲的工业革命推进了社会的发展，而传统的王权和教权则是在瓦解的边缘。以伏尔泰、卢梭为首的思想家们掀起了"启蒙运动"，倡导"理性"和"人文主义"，唤醒人们对自由平等的意识。在这些理念的推动下，欧洲的文化、艺术都获得了巨大的发展。

这个时代在音乐史上被称为"古典主义时期"，作曲家们受到启蒙运动的影响，创作时更加注意音乐的比例均衡、形式准确等，并且注重寻求音乐的力量和音乐的解决表达。此时期的音乐直白、优美、简单，既有民歌的味道又有奔放的

戏剧性效果，音乐中充满了各种生动的表情，例如幽默、惊愕等。相传，海顿的第九十四交响曲《惊愕》的创作缘起于海顿发现一些贵族来听音乐会并不是由于爱好音乐，而是想要显示自己的高雅品位，常常会听着听着就开始打盹。海顿不喜欢这些附庸风雅的人，于是故意在第二乐章中先是使用很弱很柔和的旋律，突然一声炸响，将睡梦中的贵族们惊醒，希望通过这样的方式，获得真正意义上的尊重式聆听。

这个时期音乐的刻画手段从类型化逐渐转向了细致入微，所歌颂的阶级也转向了底层人民，如莫扎特的歌剧《费加罗的婚礼》，讲述的就是小人物的故事。巴洛克时期连绵不断、充满装饰的音乐表达再次成为过去时，古典主义时期的音乐充满了写实性、戏剧性，如集古典主义之大成、开浪漫主义之先河的音乐大师贝多芬的九部交响曲，每一部都充满了人性的光辉。

6.浪漫主义时期

当德国作曲家E.T.A.霍夫曼写到，贝多芬的第五交响曲"打开了畏惧、恐怖、战栗、痛苦的闸门，唤醒了浪漫主义的本质——对永恒的渴望"时，他预言了浪漫主义音乐的到来[1]。是，他预言的到来了。西方音乐从此进入一个关注情感表达的时期——浪漫主义时期。

如果说古典主义时期人们所追求的是"理性"，那么进入浪漫主义时期，音乐家们则更趋于"感性"，他们更多关注的是人类的内心情感和大自然的奇迹，想要通过音乐来创造一个充满幻想的世界。这时，不同国家不同地域的作曲家们就开始用音乐来表达他们对祖国故土的深厚情感，音乐中的民族性也从此开始萌芽。在这一时期，民族主义的作曲家们开始选用本民族的民歌、节奏、故事等素材来进行创作，音乐与民族相融无法割裂，民族的觉醒在音乐中淋漓尽致地呈现出来。在这个时期，民族主义作曲家们有很多经典之作，例如波兰作曲家、"钢琴诗人"肖邦，他所创作的不同体裁的钢琴作品中都充满浓厚的民族深情，祖国的传统与光辉流淌在肖邦的指尖之上，融刻在了陪伴他的黑白键之间。这种独特和永恒谱成了一首首永无休止的战歌，优雅、坚强地宣告出波兰人民强烈的民族意识，就如同波兰人民的呐喊与抗争。

[1] 见【美】克雷格·莱特《聆听音乐》(第七版),余志刚译,清华大学出版社,第257页。

音乐聆听同期声

《革命练习曲》（Op.10 No.12）创作于1831年，又名"华沙的陷落"。当时肖邦在流亡巴黎的途中，突闻波兰革命被血腥镇压，这一消息使得肖邦极度悲愤和绝望，他在日记中这样记写了自己的心情：

我可怜的父亲，我亲爱的家人哪！你们也许被困在饥饿的深渊里，或者姐姐牺牲在那野蛮敌军的手里了呢？……沙皇派来的狗攻下了城，华沙会遭受更惨痛的凌辱，英雄的血啊，将永远沾湿祖国的泥土……我在此只有一双空空的手，它只能在钢琴上发恨、呻吟和绝望，这有什么用？！啊！苍天，你在哪里？你看见吗？仁慈的上帝啊，祈求你，祈求你为我震翻整个大地，将这世纪的残酷人类吞没了！……

遥望硝烟弥漫的祖国、火光冲天的华沙和捍卫祖国的同胞们倒在血泊中的身影……肖邦在这种爆裂的愤怒下，把所有的情感凝结在每一个音符之中，倾注于钢琴之上，呐喊出心底里的吼声："波兰不会亡！绝不会亡！"一部不朽之作由此诞生，这就是《革命练习曲》。

弗里德里克·肖邦（1810—1849）
浪漫主义时期作曲家、钢琴家

🎼 聆听分析

《革命练习曲》 Op.10 No.12　肖邦（1831）
引子——无法压制的愤怒（第1~8小节）

Allegro　快速地　　　　con fuoco　狂热地、热情地
这个音乐术语的标记真实地记录了肖邦当时炙热、激越的爱国之情。

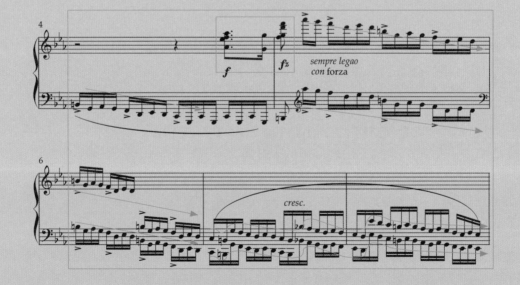

Allegro con fuoco ♩=76 Opus 10 No. 12

《革命练习曲》为c小调，复三部曲式，其中第1~8小节是作品的引子部分，在一开始就深度刻画了肖邦在听到祖国沦陷之时的极度痛苦悲愤，在创作上可以从以下五个方面体现出来。

第一个方面：右手旋律采用不协和的柱式和弦——D$^6_5$；

第二个方面：音乐力度术语为，\boldsymbol{fz}（重音加强）、*cresc.* 到 \boldsymbol{f}（渐强—强）、\boldsymbol{f}—\boldsymbol{fz}（强—重音再加强）；

第三个方面：十六分音符的快速行进；

第四个方面：每一组十六分音符中的第一个音都要用重音记号"＞"强调出来；

第五个方面：在第1~4小节中，左手连续两次以十六分音符的形式快速下行了三个八度，第5~6小节右手也加入其中，与左手同时快速下行，悲愤的情绪加剧，随后十六分音符的快速音流又快速向上跳进，转而又级进下行，反复数次，仿佛抗争的决心与失败的悲痛一直在作曲家心头萦绕着，无法释怀。

A 乐部——怒吼的音乐主题（第9~28小节）

这个音型构成了这首《革命练习曲》的核心音乐动机，贯穿于 A 乐部与 A' 乐部。十六分音符与小附点节奏型的连接，在快速的演奏下，构成了一种带有切分效果的跳跃式强调，那代表了作者忧国忧民的锤击。这个音型大多会紧紧连接一个长音，并且这个长音处于下一小节的最强拍上，这就构成了《革命练习曲》怒吼的音乐主题。这个音乐主题是引子的延续，也是对引子中愤怒情绪的深化延伸。

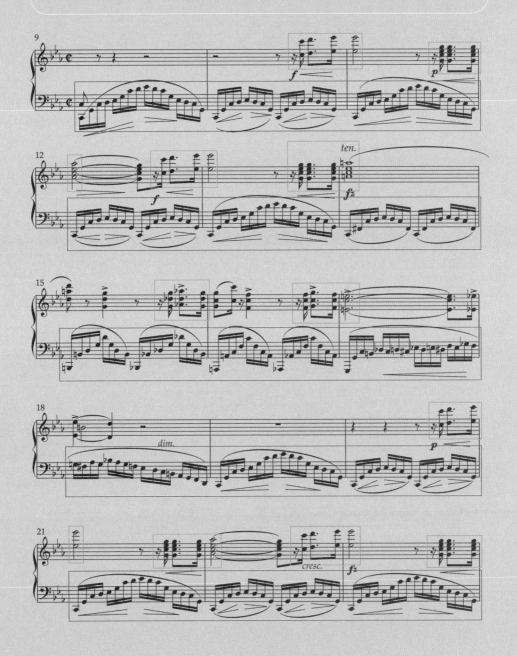

整部作品的左手伴奏都是由十六分音符构成并贯穿于全曲始末的，这样的音型烘托出右手旋律中的悲愤与不安、不屈与抗争、跌倒又站起……这种种不同的情绪融于其中，左手的十六分音符快速音流也构成了这部作品那"革命"的音乐灵魂。

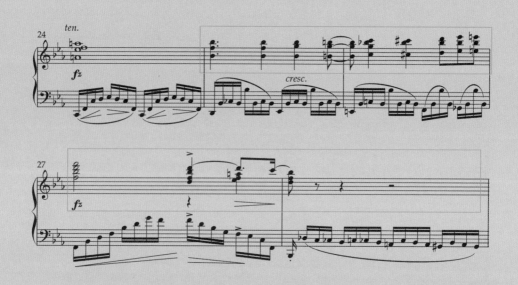

乐曲从第24小节开始发生了转调（c小调转降B大调），第25小节的音乐旋律一直以柱式和弦形式的切分音型重复，并逐渐以半音上行推进，最后在连续紧凑的3个八分音符下推进到第27小节降B大调的终止式，这也预示着这个乐部即将结束。这样充满力量的旋律推进，犹如波兰人民在面对压迫时，仍然心怀民族的希望与梦想，唱着为解放波兰而战的战歌。

B 乐部——不屈的民族精神（第29~48小节）

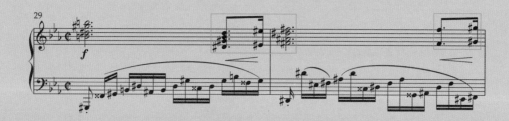

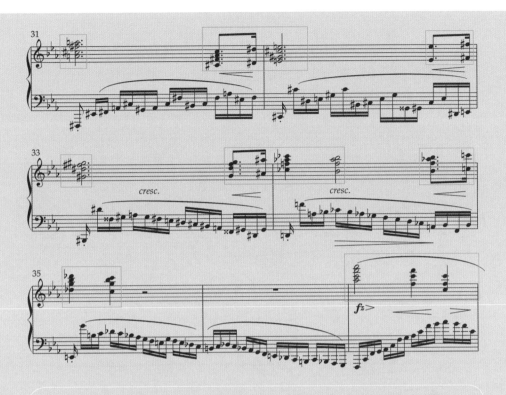

　　从第29小节开始，音乐开始进入 B 乐部，其织体仍然是柱式和声，右手的旋律变化性地再现了怒吼式的音型，彰显出愤怒中的力量。

　　在左手快速上下行的十六分音符的音流衬托下，右手旋律声部柱式和弦的织体仍然是整个 B 乐部的灵魂，如同民族之火在倔强地燃烧。

　　在第37、38小节中，右手旋律的音乐材料发生了改变，其节奏由二分音符和四分音符构成。第39小节重复了第37小节的旋律，第40小节则是一个三拍的长音和弦，为引子旋律的再现提供了动力。

　　此处右手坚定有力的旋律，柱式和弦所表现出来的力量，再加上左手连续上下行快速音流的不断发展与烘托，这所有的音乐元素交织、碰撞在一起，我们仿佛能

够听到肖邦心底那砥砺前行的呐喊之声——同胞们！为祖国而战并没有结束，胜利一定会属于顽强不屈的我们，波兰不会亡！

此时，音乐完全爆发出为民族而战的革命之力。

当音乐进入第41小节时，引子的旋律再次出现，连续数次的旋律长下行带来了巨大的音乐张力，推动情绪强有力的爆发。左手不变的旋律刻画出华沙沦陷的场景，大跳的旋律走向准确表达出为独立和尊严而战的波兰将士那不息的革命精神，这精神如燃烧的熊熊烈火，用抗争面对祖国的危难。

这就是音乐的魅力，旋律中仅仅一点微妙的变化，都会使音乐所承载的内容变得丰富，并令读懂者动容。肖邦用这首作品表达出自己如此深刻的民族之情、民族之爱，充满了人类不屈的精神。

$\boxed{A'}$ 乐部——永远的怒吼来自为民族独立而战的精神（第49～84小节）

\boxed{A} 乐部从第49小节开始一直到73小节之前，都在一种狂风暴雨、波澜起伏的情绪中行进，那怒吼的音调也一直在持续不断地变化性重复着。当音乐进入第73小节时，右手旋律以一个保持性的八拍长音形式出现，左手的伴奏旋律虽然仍为十六分音符的快速音流，但也处于一种相对平稳的音乐状态。这样短暂的沉寂，犹如在致敬献身革命的战士，也仿佛是在短暂的喘息中积聚下一次爆发的力量。

不在沉默中爆发，就在沉默中灭亡。在短暂的沉寂之后，音乐并没有就此消沉下去。第81小节的开头，左右手以柱式主和弦的形式出现，这个稳定的大三和弦就代表着民族和国家，它是赤子们心中永远的根，那协和的音响与明亮的色彩犹如一束光，它告诉波兰同胞们："希望永远不会离去。"这个和弦之后，音乐的力度由弱（*p*）瞬间到了极强（*ff*），左右手爆发性地强奏，那十六分音符的快速下行音流表达出了一种势不可当的壮烈气势。最后音乐在四个掷地有声的强奏和弦中结束，此时力度已经达到了沸腾的最高点（*fff*）。乐曲的最后终止在了主和弦上，那代表一种对民族解放的坚定信念，一种英雄的浩然正气，也是肖邦一直在为祖国呐喊的声音。

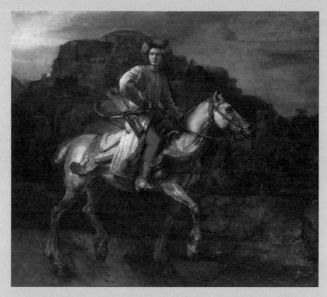

《波兰骑手》（1655） 伦勃朗·哈尔曼松·凡·莱茵（荷兰画家）
馆藏于美国弗里克收藏馆

♪ 第二章 | 音乐中的呼唤

古时人们常常用音乐来召唤神灵，其实也在用音乐呼唤内心那份得不到的渴望，而这份渴望一直伴随人类的生命历程，书写着一代代人类的历史。

呼唤推动着人类的进步，让人类走向了更高度的文明，进入更高级的精神世界。就如英国画家约瑟夫·马洛德·威廉·透纳的这幅《被拖去解体的战舰无畏号》，

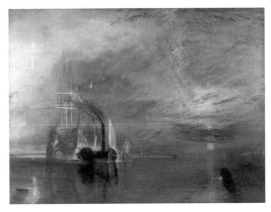

《被拖去解体的战舰无畏号》（1839）
约瑟夫·马洛德·威廉·透纳（英国学院派画家）
馆藏于英国国家美术馆

从画布上看不到这幅画标题中"被拖去""解体""战舰"等细节，但是欣赏者一定记住了那蓝、黄、橘、白等颜色的晕染。这样的色彩让欣赏者的心慢慢沉静下来，这时你会发现，原本画布中那模糊的"战舰无畏号"在眼中逐渐清晰了起来，内心好像深刻地感知到了什么。当欣赏者细探自己：这样的"清晰"与"感知"从何而来？于是，答案怦然跃出——那就是我们捕捉到了作者心灵中的呼唤。这是绘画中的呼唤，在音乐中也是同样的。只不过音乐更加抽象，它不像绘画那样能被人直观地看到，但音乐是对心灵的呼唤，它在每一位演奏者和聆听者的心上构成了各自独有的感知。随着时间的流逝，音、和弦、音型、节奏、不同乐器等相互交织与碰撞，就在那一瞬间，这些音乐元素相互碰撞出来的色彩与轮廓，牵动着每一位遇见的演奏者和聆听者，这就是音乐的呼唤。这份心灵的牵动与呼唤，在不同时期会以不同的音乐形态来体现，作曲家会用这样形形色色的音乐形态来呼唤人类反思与觉醒，推动人类向更高度的文明跨越。

在20世纪初，音乐进入了现代主义时期。就在这一时期，人类制造了一次人

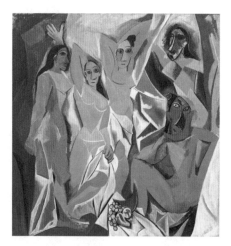

《亚威农少女》（1907）
巴勃罗·毕加索（现代派绘画代表人物）
馆藏于纽约现代艺术博物馆

为性的"大地震"——第一次世界大战（First World War，1914~1918）。第一次世界大战可谓是人类史上最具破坏性的战争之一，各种新式武器（飞机、坦克、大炮、毒气等）在战争中的使用，给人类带来了深重的灾难，15亿人被卷入了这场战争之中，约1000万士兵丧生于此，在战争中死亡的平民更是不计其数。早在战争爆发的前几年，欧洲的社会矛盾就已经开始加剧，经济危机、国际形势紧张等因素使得人们产生了更多紧张、不安、忧虑等情绪。哲学家、文学家、艺术家们都用自己的语言真实地记录下了他们所有的经历，这些作品已经脱离了浪漫主义时期所流行的理想主义和情感美学，诗歌、绘画、音乐作品中都充满矛盾、迷茫、困惑与混乱。这一时期出现了很多先锋派的艺术家，他们把传统进行了极端的变形，创造了立体主义风格。如在毕加索1907年所作的《亚威农少女》这幅画中，少女的形象采用尖锐化的几何图形表现出来，其中的棱角使得欣赏者难以忘怀。这一时期音乐家所创作的作品同样也表现出对传统的颠覆与变形。旋律不再如歌，碎片化和棱角化的旋律占据了主导地位；不再要求不协和一定要被解决，并且使用高叠和弦（如七和弦、九和弦、十一和弦）来增加不协和感；无调性作品大量出现；传统的韵律被打破，节奏和节拍也变得没有规律可言；音乐中出现了更多的尖锐性音响，音色不再追求精美和优雅，作曲家们认为这与残酷的社会现实并不相衬。

生活在和平时期的我们，乍一听现代主义时期的音乐，会觉得非常刺耳，可是当我们了解了那个时期人类所经受的苦难，再次聆听时，我相信你一定会为现代主义作曲家们的勇敢而动容，他们用自己擅长的语言写下了自己的经历，抒发出了自己的所思所想。就如新古典主义音乐代表人物斯特拉文斯基所宣称的那样：我只用我的耳朵来指引我的创作，我听到了，并写下了我所听到的一切。于是，我的《春之祭》就诞生了。❶

❶【美】克雷格·莱特《聆听音乐》（第七版），余志刚译，清华大学出版社，第379页。

音乐聆听同期声

《春之祭》创作于1913年，它是由美籍俄裔作曲家斯特拉文斯基创作的一部芭蕾舞剧，选材于远古时期俄国民间传说中春天为大地献祭的仪式。斯特拉文斯基在这部作品中采用了重金属的音色效果、不规则重音、多节拍、多节奏、不协和和弦叠置等创作手段。

伊戈尔·斯特拉文斯基（1882—1971）
现代主义作曲家

这部作品的舞蹈部分也没有了传统芭蕾舞那样优美的舞姿，舞者穿着原始的衣装，身体姿态充满棱角，踏地跺脚，朴素、豪放的舞姿绽放出一种原始的美，舞蹈与音乐的结合把我们带到了远古人类的原始状态之中。《春之祭》前所未有的音响与舞蹈的构成，在首演时就在现场观众当中引起了骚乱，整个剧场充斥着叫喊声、嘘声等，甚至出现了争吵、斗殴，现场乱作一团。

《春之祭》充满原始主义的风格，作品将朴素的线条、生猛的能量呈现在20世纪现代主义的语境中，我想这也是斯特拉文斯基想借用音乐的呼唤，激起当时人们精神世界的成长和反思。直至现在，这部作品仍然是人类精神世界的巨大财富，很多艺术家都还在继续探索其中的内涵，并在舞台上诠释他们的理解。

《春之祭》剧照

♪ 聆听分析

《春之祭》 斯特拉文斯基（1913）

金属的呼唤

斯特拉文斯基在《春之祭》的配器中，强化了打击乐组部分，共使用了两套定音鼓、一个三角铁、一个大鼓、一面大锣、一个铃鼓（巴斯克鼓）和两个古老的钹（♭A、♭B）；突出了沉重的木管组和明亮尖锐的铜管组乐器的音响效果，木管组能够衬托出一种神秘气氛，铜管组能够映衬出原始文明的粗野，这种音响效果在当时被称为"重金属"的创作手法；提琴家族在这部作品中也一改往日的温和，斯特拉文斯基在这部作品中要求弦乐加入琴弓击弦的演奏方式，来模仿出原始社会中人们的舞蹈节奏。

毫无规律的"重音"与"多和弦"叠置

在《春天的预兆》开始片段中，音乐模仿祭祀中人们猛烈顿足的疯狂状态。尖锐不协和的音响与毫无规律的重音移位，淋漓尽致地呈现出原始部族祭祀春时的野蛮和粗俗。具体表现在以下两个方面。

第一个方面：不同柱式和弦的叠加性碰撞。弦乐声部同时采用了一个以♭E为根音的柱式七和弦和一个以♭F为根音的柱式大三和弦，节奏为连续的八分音符，这个音型持续重复了29次。这两个不同和弦的构成音簇拥在同一段旋律之中，音与音之间紧密地挨在一起，碰撞出来的音响效果异常的尖锐与刺耳。

第二个方面：旋律中的重音（下图绿色方框中所标）毫无规律，极具动力感和野蛮性。

<div align="center">错落的节奏</div>

　　长笛、双簧管、单簧管、小号、小/中提琴、大提琴六个声部虽然都处于 $\frac{2}{4}$ 节拍下，但是它们却同时演奏着六种不同的节奏型。这种多节奏的状态，好似每一个声部都在自己的情绪之中，讲述着自己的故事，体现出了音乐中强烈的混乱与无序。

　　斯特拉文斯基在《春之祭》这部作品中，通过采用不规则重音、重金属的音色、多和弦的叠加，再加上不同节拍和错落的节奏，发展出了20世纪一种新的音乐风格——新古典主义风格。这种风格并没有背离古典音乐的传统，而是在其基础上进行了改变。这种改变与当时的战争、经济衰退等大规模的破坏有关，这种新的风格也真实地反映出了这些深刻的社会矛盾。在《春之祭》中，作者把"死

亡""生""解放""创造"联系在了一起，音乐中刻画出的原始部落时期的野蛮、粗俗、愚昧，其实是对当时大众的一种"唤醒"，让人们关注到"和平"的意义和价值。这部作品来自作曲家的内心世界，就如他本人宣称的："我只用我的耳朵来指引我，我听到了，并写下我所听到的。我是一个让《春之祭》从中流过的容器。"由此，我们可以深刻地体会到身处20世纪初的作曲家、画家、文学家们所创造出的原始主义审美的真正意义和价值。他们采用了一种变形的艺术语言去唤醒人类，这其实是一种悲天悯人的情怀和充满大智慧的仁爱之心。

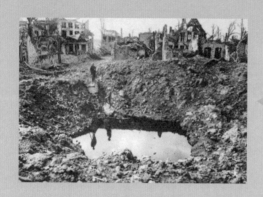

这张照片来自战争的废墟，中间有一个炮弹留下来的巨大的坑，刺目而狰狞。就如斯特拉文斯基的《春之祭》中重金属的音响，错落无序，不协和叠置的音响互相碰撞，如这张照片一样，其实是在呼吁着和平。

♪ 第三章 | 音乐中的记写

《苦苦哀求的女人》（1937）
馆藏于巴黎毕加索博物馆

巴勃罗·毕加索（1881—1973）
现代派绘画代表人物

《画画的克洛德、弗朗索瓦兹与
帕洛玛》（1954）
馆藏于巴黎毕加索博物馆

一、什么是记写

　　20世纪是一个复杂多变的时代，毕加索用他的画笔记写了自己的所有经历，创作出大量多层面的不朽之作。《苦苦哀求的女人》这幅木板水粉画创作于1937年，那时西班牙正深陷于共和政府对抗法西斯独裁者佛朗哥的内战时期。当时西班牙政府向毕加索定制一幅巨型油画，毕加索为了描绘战争的野蛮和格尔尼卡的悲剧，创作出这幅异常扭曲的人物画作，这幅作品充满了尖锐的棱角，表达了战争的恐怖。《画画的克洛德、弗朗索瓦兹与帕洛玛》创作于1954年，那时第二次世界大战已经结束，人们重回和平，毕加索在温暖的南方充分享受安宁生活中爱情与家的美好。这幅画作笔触柔和，毕加索把妈妈与两个孩子浑然天成地融合在画作之中，那份柔和、甜美和自由自在，无不在记写着和平的意义与价值。画家用色彩和线条记写了一切，音乐家同样也在用音乐的语言记写着这个世界的方方面面。下面就让我们一起去看看音乐记写的种种故事吧。

　　"记写"顾名思义就是记录和写下。在人类发展的漫长岁月中，前辈们以他

们熟悉的方式记写着他们所处时代的点点滴滴，记写着他们经历种种之后所沉淀下来的精神财富，以此让后辈们了解历史并继续成长。文学家和史学家的记写方式是文字，画家的记写方式是色彩和线条……同样，音乐家们也发明了音符、调性、节奏、力度、速度、表情等不同的符号，来记录他们眼中的这个世界。他们的记写既是他们生活的见证，也表达了他们此生的真性情。

音乐聆听同期声

《流水》记载于明代朱权所编印的《神奇秘谱》（成书于1425年）之中，本琴谱录有《高山》《流水》两首琴曲。这两首琴曲历经唐、宋、明、清，被各大琴家改编，成为流传千古的名曲，其中最为流行的是川派琴家张孔山所改编的版本，并刊印于1876年清代的《天闻阁琴谱》中。张孔山的《流水》全曲由起、承、转、合四部分构成，刻画了滔滔江水的万千之变。

聆听分析

《流水》 古琴曲

伯牙善鼓琴，钟子期善听。伯牙鼓琴，志在高山。钟子期曰："善哉，峨峨兮若泰山！"志在流水，钟子期曰："善哉，洋洋兮若江河！"伯牙所念，钟子期必得之。伯牙游于泰山之阴，卒逢暴雨，止于岩下；心悲，乃援琴而鼓之。初为霖雨之操，更造崩山之音。曲每奏，钟子期辄穷其趣。伯牙乃舍琴而叹曰："善哉，善哉，子之听夫志，想象犹吾心也。吾于何逃声哉？"

上文选自《列子·汤问》，记载了关于钟子期最能听懂和领会伯牙琴声的故事，也就是被人们传诵的"高山流水遇知音"。

《流水》——"起"——引子

全曲由浑厚的低音开始，随后八度跌落，又以两个连续的八度向上跳进，表现出了磅礴的气势，以刚劲的音调打开壮丽山河的画卷，引出了流水的第一主题。

《流水》——"起"——第一主题

第一主题的部分，采用了泛音的演奏技巧。空灵的泛音如清澈见底的河水、蜿蜒缠绵的小溪，也如山涧清泉，沁透身心，充满了自然的美好，意境飘逸隽永，正合"天地有大美而不言"的佳句。

《流水》——"承"——第二主题

此处是《流水》的"承"，也是全曲的第二主题部分。在这一部分当中我们可以听到中音区与低音区交相呼应，旋律线条时而延绵不断，时而跌宕跳跃，既承接了第一主题的画面，又与其形成了鲜明对比。

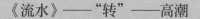

《流水》——"转"——高潮

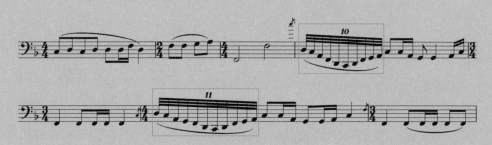

> "转"是全曲的高潮部分。音乐由厚重的低音开始，犹如千条小溪汇集于江海，转而九度大跳，如瀑布飞流直下，一泻千里。"十连音""十一连音"节奏的运用，使旋律跌宕起伏，将音乐推向全曲的最高潮。

《流水》——"合"

"合"这个部分由乐曲的第八段和第九段构成。这个部分将前面段落的音乐元素加以浓缩，并采用了变化性再现的手法与之呼应，音乐充满热情，段尾处流水潺潺之声缠绵不绝，在耳畔回响，尤其是尾声几处缥缈飞翔的泛音，令人产生无限的遐思。

二、音乐记写中的"家国情怀"

从古至今，"家国情怀"都是每个人的精神归属。在古代，孟子曰："天下之本在国，国之本在家，家之本在身"，这通透阐述了国、家、人三者之间不可分割的相互作用；《岳阳楼记》中写道："先天下之忧而忧，后天下之乐而乐"，体现出了作者伟大的胸襟和以天下为己任的抱负；我们的伟大领袖毛泽东主席曾言："埋骨何须桑梓地，人生无处不青山"，他心怀壮志豪情，带领革命志士解放全中国，建立新中国。

国而忘家，公而忘私，这就是从古至今仁人志士们的家国情怀，他们的志向是描绘大写的人生，使自己的生命更有意义。在中国的音乐史中，人民音乐家冼

星海先生的音乐创作时时刻刻都心系一个"国"字，其代表作《黄河大合唱》至今被传唱，并被改编成器乐作品，经久流传。

1. 人民的音乐家——冼星海

"还在延安的时候，人们就告诉我，重庆和国内各报都有说及《黄河大合唱》是抗战期中新音乐的创举。当我一九四〇年夏天在西安办事处时，萧三告诉我，他的老婆在莫斯科看到了英文报报道我和《黄河大合唱》，苏联记者和摄影师卡尔门先后在《国际文学》和一九四〇年莫斯科出版的《旗帜》中写了一篇文章，名《在中国的一年》，其中也有关于我和《黄河大合唱》的评论。我当然不是因为这样就满足。……因为我历年所想创作的作品，一方面要多产，一方面又要精炼，一个《黄河大合唱》的成功在我不算什么，我还要加倍努力，把自己的精力、自己的心血贡献给伟大的中华民族。我惭愧的是自己写得还不够好，还不够民众所要求的量！

因此我又写了第一交响曲《民族解放》和其他作品，但我还要写，要到我最后的呼吸为止。……" ❶

——冼星海

2.《黄河大合唱》——诞生

"早在一九三七年春天我和星海在上海结识的时候，他已经大发宏愿，要通过自己创造的音乐形象，表现我们中华民族的苦难、挣扎、奋斗，对自由幸福的追求和对胜利的确信。他把这一宏愿灌注到他正在写作的《民族解放交响乐》中。抗战爆发了，这是全中国人民热情奔放的时代，作家、艺术家更处于热情奔放的潮头。他写了很多具有长久生命力的爱国歌曲，更希望通过声乐艺术的长篇巨著以表现自己的宏愿。

……一九三八年秋冬，……我在心头酝酿着一个篇幅较大的朗诵诗《黄河吟》。稍后在延安治病写诗时，接受星海和演剧三队同志们的建议，改写为《黄河大合唱》的歌词。

……一九三九年二月的一个晚上，延安交际处一个宽大窑洞里，抗战演剧第三队三十位同志共度愉快的农历除夕。……在明亮的煤油灯下，我站起来做了几

❶ 摘自 1941 年莫斯科"交响大合唱《黄河》"之《创作札记》手稿。

句说明，然后很带感情地一起朗诵了全部四百多行的《黄河》歌词。同志们以期待的眼光聚精会神地谛听着。掌声刚落，星海同志霍地站起来，把歌词抓在手里，说：'我有把握写好它！'接着是更热烈的掌声，杂以欢呼，祝贺这诗与音乐的心灵的契合。" ❶

——光未然

　　《黄河大合唱》的诞生，是时代的必然结果，是中国作家、作曲家精神宏愿的体现，是蕴蓄已久的内在呐喊。这部作品通过诗歌承上启下，采用先朗诵再歌唱的形式，使艺术家和聆听者在不知不觉中同频共振，达到情之所至一往而深，可谓"情动于中而形于言，言之不足，故嗟叹之；嗟叹之不足，故永歌之……" ❷

壶口瀑布

　　《黄河大合唱》创作于抗日战争时期（1939年），至今在中华儿女的心中已唱响80余年。它是一部英勇斗争史，记写了在抗日战争中中华儿女不屈不挠的精神，这部伟大的合唱作品，在当时鼓舞了投身革命、抵御外侮的海内外华夏儿女，直至今日仍是凝聚全世界华人的重要纽带。

❶ 摘自1985年8月28日纽约《华语快报》第一版。
❷ 摘自《诗经·毛诗序》。

《黄河大合唱》——一部不可忘记的音乐诗篇		
乐章	朗诵	音乐记写特点
第一乐章 《黄河船夫曲》 （混声合唱）	朋友！你到过黄河吗？ 你渡过黄河吗？ 你还记得河上的船夫， 拼着性命和惊涛骇浪搏战的情景吗？ 如果你已经忘掉的话， 那么你听吧！	音乐一开始就以粗犷豪爽的喊唱形式——船夫号子"咳哟！划哟！"——开门见山地刻画了船夫与波涛搏击的紧张情形，这也是全曲发展的核心动机音调。
第二乐章 《黄河颂》 （男声独唱）	啊！朋友！ 黄河以它英雄的气魄， 出现在亚洲的原野， 它表现出我们民族的精神： 伟大而又坚强！ 这里，我们向着黄河， 唱出我们的赞歌。	音乐采用了颂歌的创作手法，以深情的四拍子来开篇。此乐章是男高音独唱，用声浑厚的音色来歌颂黄河的雄姿，歌颂中华民族几千年来的伟大坚强。
第三乐章 《黄河之水天上来》 （配乐诗朗诵）	黄河！ 我们要学习你的榜样， 像你一样的伟大坚强！ 这里， 我们要在你的面前， 献一首长诗， 哭诉我们民族的灾难。	冼星海先生在这个乐章中以朗诵和三弦为表达主体，管弦乐队仅仅起到情感的延伸和烘托作用。此乐章的曲调中还含有《满江红》和《义勇军进行曲》的音调种子，这也是民族精神之力的表达。
第四乐章 《黄水谣》 （齐唱）	是的，我们是黄河的儿女！ 我们艰苦奋斗， 一天天地接近胜利。 但是，敌人一天不消灭， 我们便一天不能安身， 不信， 你听听河东民众痛苦的呻吟。	此乐章采用了歌谣的音乐手法，为A–B–A带再现的三部曲式结构，其中每一部分的处理方式都有所不同，给人们带来了不同的音乐情绪。
第五乐章 《河边对口曲》 （对唱和合唱）	妻离子散， 天各一方！ 但是我们难道永远逃亡？ 你听听吧， 这是黄河边上两个老乡的对唱。	曲调选自山西民歌，作曲家使用一问一答的对唱来生动表达出在民族灾难下人们真实的心声。
第六乐章 《黄河怨》 （女声独唱）	朋友！我们要打回老家去！ 老家已经太不成话了！ 谁没有妻子儿女， 谁能忍受敌人的欺凌？ 亲爱的同胞们！ 你听听一个妇人悲惨的歌声。	此乐章音乐优美缠绵，曲调悲伤，是一首含泪的悲歌。

续表

乐章	朗诵	音乐记写特点
第七乐章《保卫黄河》（轮唱）	但是， 中华民族的儿女啊， 谁愿像猪羊一般任人宰割？ 我们要抱定必胜的决心， 保卫黄河！ 保卫华北！ 保卫全中国！	此乐章音乐篇幅不长，合唱色彩变换丰富，轮唱变化叠加的手法使得音乐的层次鲜明，雄壮有力且充满战斗的激情。
第八乐章《怒吼吧！黄河！》（混声合唱）	听啊： 珠江在怒吼！ 扬子江在怒吼！ 啊，黄河， 掀起你的怒涛， 发出你的狂叫， 向着全中国被压迫的人民， 向着全世界被压迫的人民， 发出你战斗的警号吧！	此乐章是这部作品的高潮部分，其音乐雄壮而庄严、诚恳而伟大、热情洋溢而激越振奋，小号、长号、法国号齐鸣，与合唱一起"吹响"战斗的"号角"。

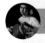 **音乐聆听同期声**

《黄河船夫曲》是《黄河大合唱》的第一乐章，为大调式的混声合唱，采用质朴而具有穿透力的号子作为开篇，此音调一响起就扣人心弦，成为这一乐章的核心。它与惊涛骇浪的黄河怒涛相交融，体现了民族精神的不竭之力，也刻画了自古以来黄河儿女那不畏困难的英勇气概。它唱响了时代的声音，鼓舞了民族的士气，表现出驱除外虏、复我中华之决心。

朋友！你到过黄河吗？
你渡过黄河吗？
你还记得河上的船夫，
拼着性命和惊涛骇浪搏战的情景吗？
如果你已经忘掉的话，
那么你听吧！

朗诵部分放在合唱之前，采用了三个层层递进的问句，即：是否到过黄河——是否渡过黄河——是否记得帮你渡黄河的那些英勇的船夫。没有喘息的连续问句，激发了在黄河孕育下成长的儿女不断的追忆和回想。

此时再加上一句精炼的朗诵"那么，你听吧！"一下子，音乐响起，耳畔是那熟悉的船夫号子——"咳哟"。

聆听分析

黄河大合唱　冼星海（1939）
第一乐章　《黄河船夫曲》——永恒不竭之力

　　《黄河船夫曲》在前三小节就开门见山地把船夫们面对黄河的湍急怒涛时那无畏的精神呈现给了我们，一幅人定胜天的场面就在我们眼前。这一点可以从乐曲的表情、力度符号看出：乐曲在开始处标记了"Vivo坚强有力 非常极速"，其中"非常极速"刻画了黄河的波涛汹涌，"坚定有力"体现了船夫穿越黄河的信心；再加上"ff"和"喊唱"的标记，采用具有爆破力的呐喊式演唱技巧，一声"咳哟！"响彻云霄，此时男声粗野的喊唱直入华夏儿女内心，生动体现了中国人民保家卫国的不竭力量。

核心音调

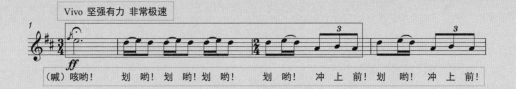

　　《黄河船夫曲》第一小节是一个带装饰音的三拍长音"咳哟！"，第二小节变成了紧凑重复的节奏型"划哟！"，第三小节加入了三连音节奏"冲上前"，节拍也由前两小节的 $\frac{3}{4}$ 拍变成了 $\frac{2}{4}$ 拍，使得音乐更加急促且具有强烈的推动力，刻画出渡黄河的"险"。这三小节的音调是全曲音乐发展的动机，也是全曲的核心旋律音调。

第一次变奏

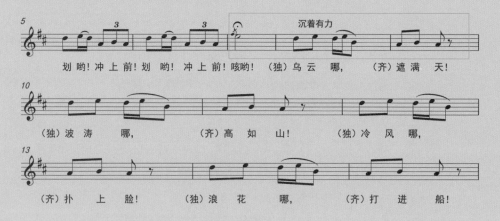

第一次变奏时核心音调的主干音没变，节拍由原来的 $\frac{3}{4}$ 转换成了 $\frac{2}{4}$ 的进行曲节奏形态，音乐更加具有坚定向前的推动力；三连音的节奏音型被八分音符取代，音乐在极速的行进中沉稳有力，表现出坚定不移的信念。

第二次变奏

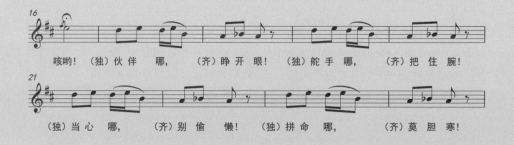

第二次变奏时变化重复了第一次变奏，其中b音被降低了一个半音，这一点微小的变化，却能表现出此时船夫们正面对着黄河那飞溅的浪花，独唱与合唱相呼应和，团结奋战、共克时艰的场面仿佛就在我们眼前。

第三次变奏

第三次变奏还是建立在第一次变奏的基础上，但仅采用了第一次变奏中第二小节的主要音乐内容，每小节第一拍的前半拍采用了空拍，呈现出一种切分的效果，刻画出黄河船夫与怒吼中的黄河巨浪的搏击。

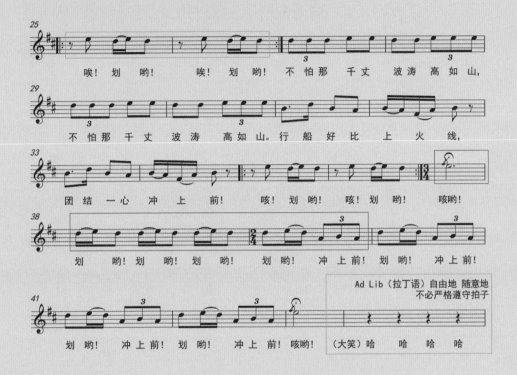

核心音调再次出现，音乐的急促、紧凑和无法停滞的动力再次被强化，此时演唱者和聆听者仿佛身临其境，感受到了船夫与自然搏斗的情景。

音乐的结尾在"哈哈哈哈"的大笑中结束。冼星海先生在创作时标注了这大笑之声可以不拘泥于乐谱所给的小节和节奏。这是充满民族自信的笑声，是充满克服困难勇气的笑声，记录了中华民族不屈不挠的斗争精神。

 音乐聆听同期声

　　《黄河颂》是这部声乐套曲的第二乐章。全曲一开始采用了 $\frac{4}{4}$ 拍，并且弱起，缓缓道出对母亲河——黄河的深情。中间的节拍又陆续变成了 $\frac{3}{4}$ 和 $\frac{2}{4}$ 拍来描绘黄河的壮丽景观，寓意深刻，曲终又回归到 $\frac{4}{4}$ 拍。四拍子深情的特点就如同我们的母亲河一样，一直以它的伟大和坚强，孕育着一代代中华儿女。

聆听分析

第二乐章 《黄河颂》——母亲的赞歌

　　本乐章的前八小节采用了具有歌颂性质的四拍子，弱起开始，音乐旋律按照 do—re—mi—sol—mi（高八度）的顺序跳进上行，记写了华夏儿女对母亲河致敬的深情，曲调虽不华丽却充满了缠绵与悲壮。

转，结成九曲连环。从昆仑山下奔向黄海之边，把中原大地

劈成南北两面。

音乐从第9小节开始改为 $\frac{3}{4}$ 拍，这个部分一共26小节，其中乐队与男声独唱的配合为22小节，另外还有4小节的间奏。三拍子带有对美的诠释，这个部分的旋律多为三度跳进和二度级进，其中有很多音符都是一拍及以上的较长时值，再结合歌词，为听者展开了一幅蜿蜒缠绵、浩瀚壮美的黄河景观，也象征着我们伟大祖国悠久的历史。

啊！黄河！你是中华民族的摇篮，五千年的古国文化

从你这儿发源，多少英雄的故事，在你的身边扮演。

啊！黄河！你是伟大坚强！像一个巨人出现在

亚洲平原之上，用你那英雄的体魄筑成我们民族的屏障。

啊！黄河！你一泻万丈浩浩荡荡，向

南北两岸伸出千万条铁的臂膀！我们民族的伟大精神，将要在你的哺育下

发 扬 滋 长！ 我们 祖国 的 英雄儿 女， 将要 学习 你的榜样， 像你

一 样 地 伟大 坚 强！ 像你 一样地 伟 大 坚 强！

音乐从第35小节开始至结尾一共出现了三次"啊！黄河！"的赞颂，音乐层层递进把这首作品推向了高潮。

第一次"啊！黄河！"的演唱，音乐选用了 $\frac{2}{4}$ 拍，呈现出一种进行曲的音乐状态。"啊"字使用了两拍的长音，"黄河"的旋律有起有伏，音乐平稳而亲切，歌唱着祖国五千年的历史文化。

第二次"啊！黄河！"的演唱，从"啊"字开始就采用了起伏跌宕的音乐手段，"黄"字持续了"啊"字最后一个音的音高，到"河"字时下行小三度到"la"音，并持续了三拍。整体音乐激昂而热情，为进一步歌唱我们民族的斗争精神做了一个铺垫。

第三次"啊！黄河！"的演唱，开始进入《黄河颂》这部作品的尾声，节拍也回归到歌曲开始时深情的 $\frac{4}{4}$ 拍。曲调拉开，变得宽广，音乐线条如层层波浪，充满起伏又勇往直前，在坚实的气魄中结束全曲。

 音乐聆听同期声

《怒吼吧！黄河！》是《黄河大合唱》的最后一个乐章，此乐章由四个部分组成，其艺术价值极高。冼星海先生大胆地以厚重有力的戏剧吟诵式演唱拉开本章的帷幕，之后又融入西方复调的手法来掀起音乐高潮的波澜，最后采用法国号、小号、长号与合唱齐鸣，以最强音向世界奏响为民族而战的号角，此号角震天动地、激情澎湃，不可阻挡。

聆听分析

第八乐章 《怒吼吧！黄河！》——为民族而战的号角，在这里吹响

音乐开始——以三次"怒吼吧，黄河！"开篇

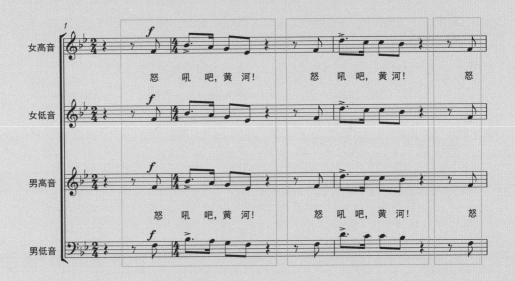

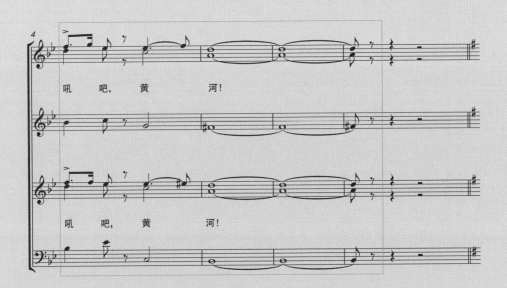

《怒吼吧！黄河》是对整部大合唱具有哲理性的总结，曲调宏伟，大气磅礴，在一开始处就采用了三个"怒吼吧，黄河！"，将音乐情绪推向高潮。这三次的"怒"对应的音都是$^\flat$B大调的属音"F"，这个属音虽然处于音乐的弱拍上，但其自身所带有的动力性却是不容忽视的，紧接着每一次"怒"与"吼"的音乐连接，都是向上大跳进行。

第一次"怒吼"对应的音为"f$^1$—$^\flat$b$^1$（四度上行大跳）"；

第二次"怒吼"对应的音为"f$^1$—d$^2$（六度上行大跳）"；

第三次"怒吼"对应的音为"f$^1$—f$^2$（八度上行大跳）"。

前两次采用戏曲吟唱的方式，没有和声的布置，音乐厚重深沉、铿锵有力，一开篇就彰显了强烈的时代感和民族感，使其深深印在了听者的心里。第三次大跳的八度上行使得音乐情绪更加激烈和高涨，再加上厚实的和声织体的碰撞，使音乐具有了强烈的张力。接下来冼星海先生在创作时采用了复调的手法，让音乐波澜起伏，调性也由原来的$^\flat$B大调转为了G大调。

中间部分——复调创作手法

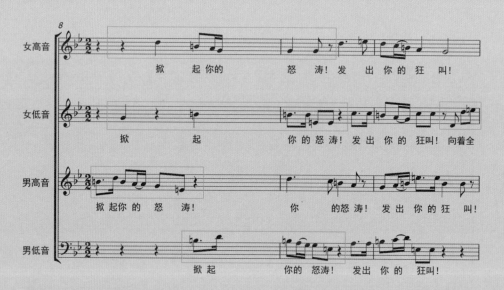

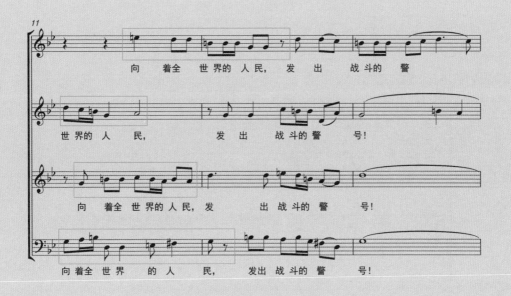

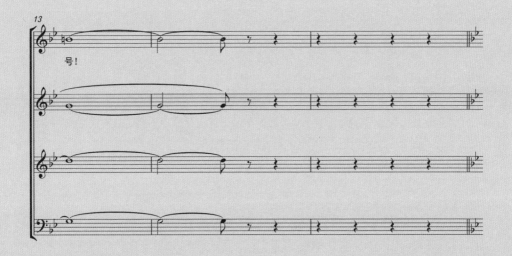

　　这个部分由一开始的♭B大调转到了G大调，音乐具有极强的力量感。从旋律来说，此处的每一个声部都有独立的旋律，虽然唱词一样，但是各声部的节奏和旋律音型却并不相同；从和声来说，这个部分主要由主和弦、下属和弦和属和弦构成，使用了西方的复调手法。各个声部的主题先后叠加，色彩也不断进行晕染，音乐此时真如被层层掀起的浪涛，波澜起伏跌宕，被推向一个又一个高潮。

尾声段——向全世界唱响战斗的号角！

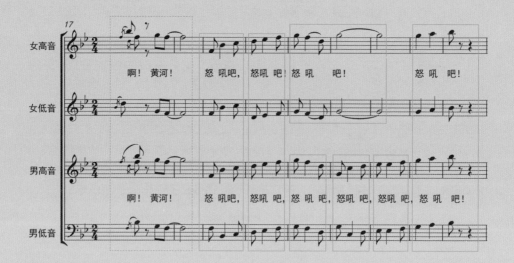

　　在《怒吼吧！黄河！》尾声段的开始部分，冼星海先生采用了 $\frac{2}{4}$ 拍刚劲有力的进行曲节奏。合唱部分采用了前倚音跳进上行的形式，以主和弦开篇，虽然只有半拍，但是"啊"字的演唱气势如虹，如此坚定。紧跟着是 Ⅵ 级音（g^2）到 Ⅴ 级音（f^2）的下行，唱出了黄河二字。Ⅵ 级音的柔情再加上 Ⅴ 级音的坚定，淋漓尽致地体现出黄河母亲饱经五千年沧桑，依旧坚强不屈的精神。

　　紧接着女高和女低、男高和男低四个声部，纵向采用了八度同音重复，横向采用上行推进的切分节奏型，这样特殊的强音呈现，刻画出渡船逆水前行的精神，烘托着"怒吼吧！"的呐喊。重复的歌词与音乐旋律推进式的演唱设计，如怒吼的火焰燃烧得越来越烈，为下一句"向着全中国受难的人民，发出战斗的警号！"积蓄了无限的爆发力量。

第一次号角

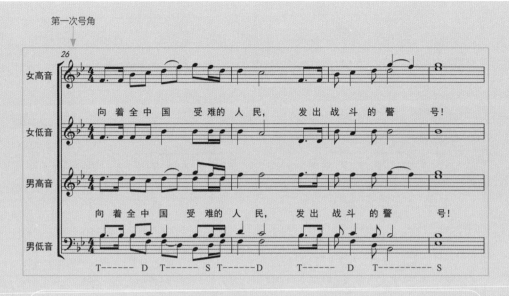

第一次号角：以主和声为素材进行发展，旋律跳进起伏跌宕，如前仆后继的华夏儿女，为了祖国的尊严团结起来，为了保卫家园而吹响坚定不移的前进号角，此处的"警号"就是在向这个世界宣告，这是为了不被压迫、不被奴役而战的号角之声。

第二次号角

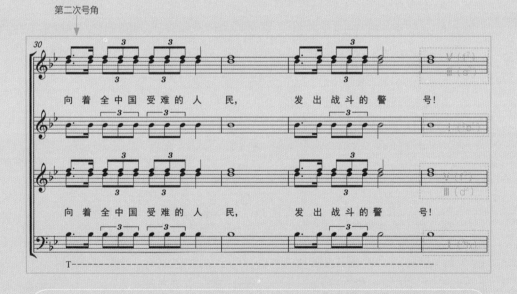

第二次号角：四个声部的纵向和声完全为主和声音调的持续，每一个声部占据一个主和弦音，并采用直线条的同音重复，表达一种坚不可摧的坚定和执着。第一拍的节奏采用了小附点音型，如迎接战斗时那燃烧摆动的激情火焰；紧接着是一个三连音节奏，如冲锋号那不容滞缓的声音；最后一个三连音连接了一个二分音符和一个全音符，两个长音如不灭的火焰和不朽的力量。合唱所采用的这些音调、和弦、节奏音型

与管弦乐队中的铜管乐器、小军鼓等打击乐器的音色相互交融，再一次推动了音乐的高潮，这就是中华民族五千多年来历经沧桑与磨砺后仍然不变的坚韧精神。

第三次号角

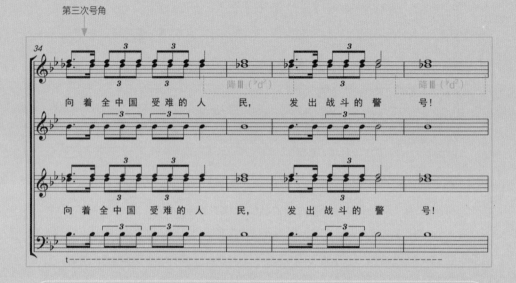

第三次号角：这个乐句中仅仅改变了第二次号角全部音调中的一个音，即将女高音声部和男高音声部的Ⅲ级音（d^2）降低了半音。这个变化让原本明亮、坚定的大三和弦色彩变成了悲伤、暗淡的小三和弦色彩，调性也暂时由原来的$^\flat$B大调离调到了$^\flat$b小调。这一绝妙手法真实记写了当时中国被侵略、被欺辱的状态，这个"警号"的吹响是在向全世界宣告：我们已经披上了战袍，吹响了号角，为民族而战，为正义而战！

第四次号角

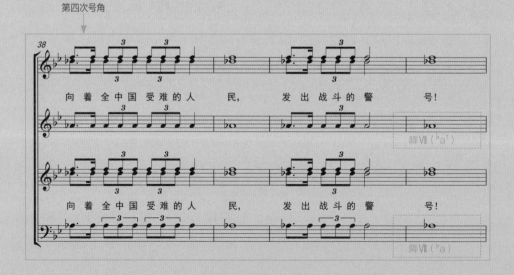

　　第四次号角：这个乐句同样也改变了第三次号角全部音调中的一个音，即将女低音声部和男低音声部原本的Ⅰ级音（♭b¹/♭b）变成了降Ⅶ音（♭a¹/♭a）。Ⅶ级音在调式音阶中本身就极不稳定，降低半音又进一步强化了这种不稳定感。无论降Ⅶ级音在此处是作为主和弦的外音还是作为三级减三和弦的五音，都为音乐增添了浓重的不协和与不稳定色彩，这是对当时民族被侵略、被欺辱的进一步刻画。此时充满撕裂感的"发出战斗的警号"再次唱响，仿佛是在向世界宣告：我们的民族是一个勇敢的民族，我们为保卫家园不怕赴死！

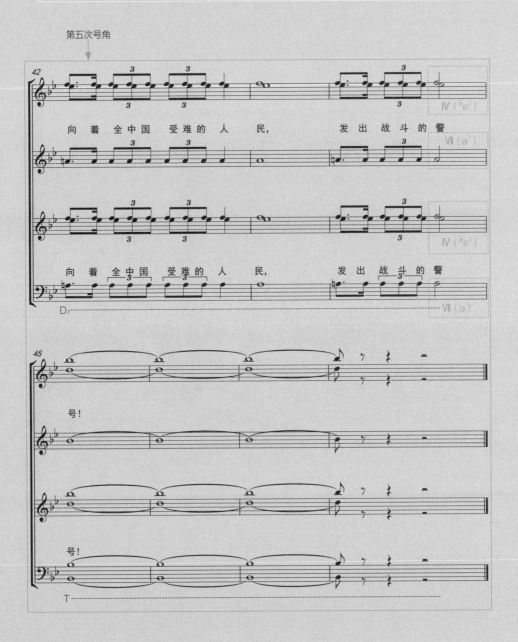

第五次号角：音乐的旋律在原来节奏型的基础上，仍然采用同音重复的方式，最后一个音由原来的四拍延长到了十二拍半。前三小节在演唱"向着全世界劳动的人民，发出最后的警"时，采用的是属七和弦的第一转位，这种纵向和声的布置，加强了不稳定、不协和的音乐色彩，它急需被解决。于是，全曲的最后一个音"号"使用ff（很强）力度唱出，纵向的主和弦解决了前面的属七和弦第一转位。这个主和弦显示出了雄厚的坚定之力，犹如黄河母亲的精神孕育着不屈不挠的民族，这是民族之子向世界发出的呐喊之声。最后一个长音震天撼地，这号角之声是黄河儿女的呐喊，它将永远响彻云霄，注入华夏儿女的血脉之中。

注：本部分乐谱为《黄河大合唱》原始版本，后来随着时代变迁而产生了若干新的版本，各版本的乐谱中有个别音符与节奏略有出入。

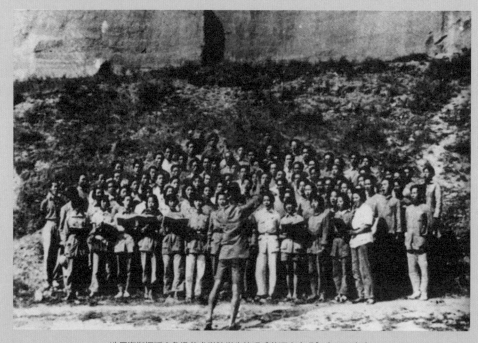

冼星海指挥延安鲁迅艺术学院学生练唱《黄河大合唱》（1939年）

♪ 第四章 | 音乐中的慰藉

《阿那亚·日出中的光》 孙晶（2016年）

音乐是上天给人类最伟大的礼物，只有音乐能够说明安静和静穆。

——彼得·伊里奇·柴可夫斯基

　　慰藉即安慰、抚慰之意。"安"与"抚"能够给人以温度、智慧、力量、向风而行的勇气……穿越古今，音乐一直是人类无法割舍的陪伴。无论登至巅峰，还是漫步云端，音乐会化为一股清风，醒心静思；无论奔跑于平川，还是跨越沟壑，音乐能汇入花香，沁入肺腑；无论穿梭于低谷，还是逆流而行，音乐能融入阳光，照亮心灵。就如柴可夫斯基的名言："音乐是上天给人类最伟大的礼物，只有音乐能够说明安静和静穆"。

　　文字是人类最熟悉的慰藉方式，但是其具象性又会束缚情感的驰骋；绘画中的光、轮廓、色彩是人类情感表达和宣泄的又一手段，但它也如文字一样过于具象。例如上面那幅摄影作品《阿那亚·日出中的光》，初看时你一定会被文字中具

象的标题所框住，便会仅仅在画面中去寻觅日出的景象；可是搭配着不同的音乐，你再试试去看它，去寻找那"日出的光"，突然你会发现，思想飞翔了起来。这时你不会仅仅局限于这个文字的标题，也不再仅仅局限于这个画面，而是由它而生，又飞离于它，思想也会随着音乐对心灵的撞击而变得深远。此时如果是巴赫的音乐响起，也许你会为那神圣的光芒而动容；如果是莫扎特的音乐响起，也许你会捕捉到每一丝光缕下那不停变换的愉悦跳动；如果是贝多芬的音乐响起，也许你会感受到那丝光逐渐变得强大而奔放，令你情绪激越；如果是柴可夫斯基的音乐响起，也许你会沉浸于这美丽的光辉下，不知不觉又会有一丝挥之不去的忧伤……

自从有了音乐，人类的灵魂就有了一方归处。音乐是幽静林中的天使，轻轻的，柔柔的；音乐是岁月的沉淀，醇厚中散发出生命的芬芳；总而言之，音乐是那灵魂深处的慰藉。

贝多芬《d小调第九交响曲"合唱"》op.125——一生信念的音乐慰藉

人们常常说："人啊，当你缺少什么，就会充满执念地去渴求，哪怕付出一辈子的时光。"比如古典主义时期伟大的德国作曲家路德维希·凡·贝多芬，虽然他是一位音乐天才，但是童年生活在物资匮乏的环境中，还常常会被酒鬼父亲暴打，中、晚年时期又饱受耳聋的折磨。这种种经历对他的影响极大，乃至于贝多芬穷尽他一生的时间，都在用音乐表达他与命运、与压迫的抗争，表达对英雄的致敬，表达对自由、平等和博爱的追寻。

《d小调第九交响曲"合唱"》于1823年年底完成，贝多芬在其中耗费了数十年的心血。它集贝多芬一生的信念精神，深度阐述了他对命运、压迫、英雄、自由、平等、博爱等问题的思考。此时整个管弦乐队的音色已经全然不能表现出他心底的激越情感，需要其他音色来加大冲击力度。于是，贝多芬在《d小调第九交响曲"合唱"》的第四乐章中，加入了人声的色彩，独唱、合唱、重唱在这里与整个管弦乐队相融合，一部不朽的、充满哲思的颂歌诞生了。我相信当每个人在聆听这部伟大的作品时，都能感受到贝多芬在创作中面对每一个音的落笔，思考不同音乐色彩的编配时，所有的这些碰撞无不直指内心深处，同时慰藉了这位音乐大师的灵魂。当这部作品首演成功之时，虽然贝多芬听不到雷鸣般的掌声，但是他却看到了观众们热烈和激昂的动作反馈，这就是音乐至深的魅力——它能

《第九交响曲》首演场景 卡尔·奥夫特丁格 绘于1879年

够与灵魂深入地相拥与碰撞。

据《戏剧评论报（Theater-Zeitung）》报道："公众以极大的敬意和同情接待了这位音乐英雄，以最集中的注意力聆听了他精彩的、巨大的创作，并爆发出欢腾的掌声，常常是在乐章之间，而且在节庆结束时反复鼓掌。"

"如今距离1824年的首演，已经过去近两百年了，但是贝多芬的第九交响曲和《欢乐颂》却成为长盛不衰的经典作品。在这两百年岁月中，几乎所有的后辈音乐家、作曲家都被这部宏伟的作品所倾倒；更有无数业余的听众被这部作品所带来的音乐哲理、音乐气度所感染！因为这部作品，贝多芬成了神一样的人物，《欢乐颂》成为人类历史长河中永远不灭的自由、和平之明灯。"❶

音乐聆听同期声

《d小调第九交响曲"合唱"》由四个乐章构成：

第一乐章 适度庄严的快板（d小调）；

第二乐章 活泼的快板（d小调）；

第三乐章 如歌的柔板（♭B大调）；

第四乐章 急板终曲（合唱）（d小调）。

❶ 选自罗曼·罗兰：《巨人三传》，中央编译出版社，2010年出版。

其中第四乐章是整部作品的精华，音乐在雄壮有力且激情澎湃的旋律中，加入了人声合唱《欢乐颂》。当"自由、平等、博爱"的精神被唱响之时，整部交响乐被推向巅峰，照耀出无比光明与辉煌之景，即使在乐曲结束之后也久久无法从人们心头消逝。1824年5月7日，在维也纳康特纳托尔剧院的音乐会大厅，掌声和欢呼声久久回荡。

𝄢 聆听分析

《d小调第九交响曲"合唱"》贝多芬（1823）
第四乐章

乐队编制

木管乐器编制		铜管乐器编制		打击乐器编制		弦乐器编制	
中文	德文	中文	德文	中文	德文	中文	德文
短笛	Kleine Flöte	圆号（4支）	Hörner（2D、2B）	定音鼓（2面）	Pauken	小提琴	Violinen
长笛（2支）	Flöten	小号（2支）	Trompeten（D）	大军鼓	Große Trommel	中提琴	Bratschen
双簧管（2支）	Hoboen	长号（3支）	Posaunen	钹	Becken	大提琴	Violoncelli
单簧管（2支）	Klarinetten（B）			三角铁	Triangel	低音提琴	Kontrabässe
大管（2支）	Fagotte						
低音大管	Kontrafagott						

注：在总谱中常会使用简写与缩写。

合唱编制

领唱：4人（女高音1人，女中音1人，男高音1人，男中音1人）；

合唱队若干人。

序奏——管乐怒吼出恐怖的号角

作者在第四乐章的开头就大胆地采用了破坏性的器乐和声，表达出疯狂的暴怒之情，这样的音乐情绪是由两个元素制造出来的：

第一，长笛、双簧管、单簧管同时奏出 vi 级音（♭B），并下行与 V 级音（A）连接，小二度挤压出不协和的音响效果，创造出了恐怖的效果。

第二，vi 级音（♭B）在弱起位置上，作者却采用了 *ff*（极强）的力度，这样进一步加强了情绪中的粗暴与猛烈。

序奏部分由7小节构成，木管乐器组和铜管乐器组共同奏出了猛烈的号角之声，嘹亮而宏伟；定音鼓的滚奏进一步烘托了这种怒潮般的激情，浪漫主义时期德国著名的音乐家瓦格纳将这部分曲调称为"恐怖的号角声"。序奏的这7小节奏完，弦乐声部才进入，并且仅仅只有大提琴和低音提琴这两种乐器，旋律为宣叙调，娓娓道来，其悲伤的音调与前面7小节雄吼恐怖的号角声形成了鲜明的对比。

大提琴和低音提琴奏出"第一次"宣叙调——如歌但充满力量的表达

恐怖的号角声之后，管乐器和打击乐器休止，贝多芬单独引出的这9小节宣叙音调只运用了大提琴和低音提琴两件乐器，音色浑厚而有力。音乐中两次♯vii级音（♯C）和i级音（D）的连接加强了宣叙时的悲伤，然而贝多芬并没有在悲伤中盘旋停留，而是继续向上而行，仿佛他那不屈的性格，虽历经苦难，内心却一直抱持不屈的尊严，这也正代表了英雄的精神。

恐怖的号角再次响起

第一次弦乐演奏的宣叙调旋律在9小节之后，被管乐器组打断。此时，恐怖的号角声再次响起，起音比第一次的号角声高出了四度，随后立即五度下行，听起来比第一次更加狰狞。在这一次号角之声吹奏的同时，定音鼓持续滚奏着d小调的主音，进一步强化了阴森恐怖的气氛。在这部沉淀数十年之久的《d小调第九交响曲"合唱"》中，贝多芬诉尽生命中的磨难，呐喊着抗争才能获得自由和平的真理，这恐怖的号角声就如同作曲家一生中所经历的所有磨砺。

　　此时，大提琴和低音提琴所演奏的宣叙调在第二次"怒吼的号角"的最后两小节进入，敢于直面苦难，这是何等的勇气。

大提琴和低音提琴奏出"第二次"宣叙调——嘲讽"恐怖的号角"之声

贝多芬在此处再次选用了弦乐组厚重的低音乐器，雄壮而浑厚的声音在"恐怖的号角"还没有结束时就唱响了。这次宣叙调中没有$^\sharp$vii级音到 i 级音的布置，悲伤不再是被强调的重点，却出现了很多同音的反复，这些有力的同音重复好似是对刚刚那"恐怖号角"的嘲笑。

第一乐章主题再现

第四乐章在此处出现了由木管乐器组和铜管乐器组奏出的第一乐章庄严快板的主题，但是仅仅持续了10小节，就被接下来出现的低音提琴的宣叙调所打断，这是为什么呢？

在这10小节第一乐章主题的呈现中，弦乐组采用的是同音重复的震音，并一直持续着，没有旋律的起伏，好像对管乐组第一乐章主题重复表达的不屑。弦乐组在这里毫无热情，预示着低音提琴将在10小节后再次演奏宣叙调，并打断管乐组所演奏的第一乐章庄严快板的主题。弦乐组这种懈怠的表达，表现出贝多芬一直以来的抗争、不甘心屈服于传统与命运的个性。

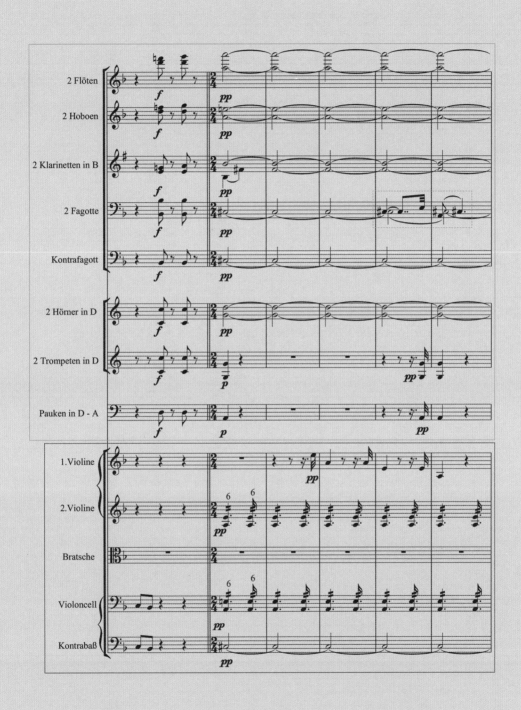

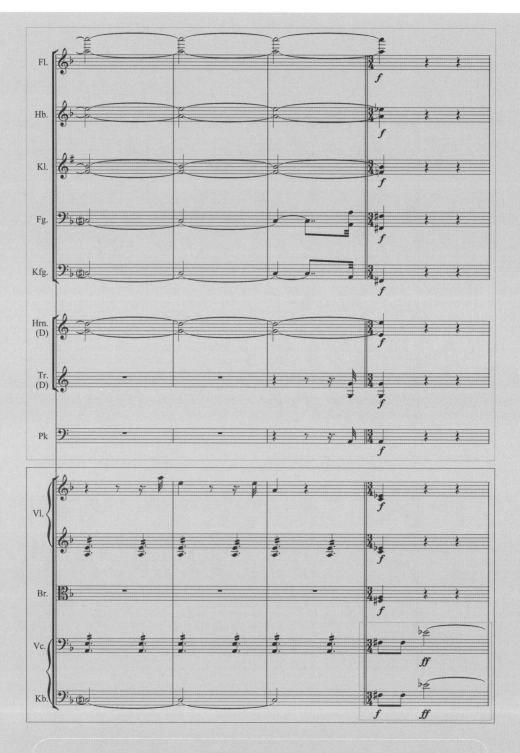

第10小节的最后两拍，管乐组和弦乐组的其他乐器都安静了下来，此时只有大提琴和低音提琴再次唱响了浑厚的宣叙调旋律，共8小节。

大提琴和低音提琴奏出"第三次"宣叙调——否定并打断"第一乐章主题"

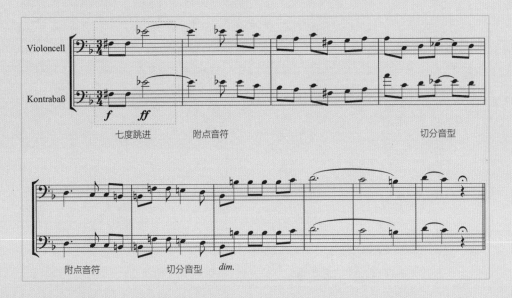

贝多芬在第三次宣叙调中，非常有个性地打断了第一乐章主题的重复出现。

第1小节中#f音上行减七度与♭e¹音连接，力度从 *f*（强）到 *ff*（很强），强调出了音程中的不协和感；第2小节和第5小节采用了符点节奏，第4小节和第6小节布置了切分节奏，这两种在音乐中极具个性的节奏音型，让我们能够强烈地感受到，贝多芬急不可待地想要打断第一乐章主题以及他对第一乐章主题不够欢快和热情的否定；之后在第7小节中，音乐开始渐弱演奏（ *dim.* ），好像在表达贝多芬的思考——应该使用什么样的主题呢？这也引起了听众强烈的好奇心。

第二乐章主题再现——欢快与诙谐

在第四乐章中，贝多芬再现了第二乐章诙谐曲的主题。这个主题由木管乐器组奏出，其诙谐、幽默与轻快的曲调也仅仅出现了8小节。这是为什么呢？接下来大提琴和低音提琴再次唱响的宣叙调的声音会告诉你答案。

　　在这8个小节第二乐章主题的呈现中，弦乐组演奏的音仅仅是管乐组和声中的根音，而且也只在每小节的第一拍出现。然而提琴家族中最受尊敬的"长者"低音提琴，却一直没有附和。它保持着沉默，这也体现出贝多芬正在进行着一种新的思考。由此，贝多芬再次清楚地告诉聆听者，在这里插入第二乐章主题也不是他想要的。那他想要的音乐到底是什么呢？这样的创作手段也为宣叙调的再次唱响埋下了伏笔，引起了观众继续听下去的欲望。其实这也能够表达出贝多芬在创作这部作品时数十年的思考，这种表达与诉说也是对贝多芬心路历程的记录和他多年来的情感慰藉。

大提琴和低音提琴奏出"第四次"宣叙调——否定并打断"第二乐章的主题"

　　在第四次宣叙调中有三次呼吸，每一次音乐诉说之后的呼吸，都是在片刻沉静中的思考。第一次呼吸之后，音乐旋律使用了同音反复的手法；在这次宣叙调唱响的第6小节中，音乐还标记了 *dim.*（渐弱）。力度的改变与同音的反复相配合，结束了第四次宣叙调，音乐进入长达两拍的呼吸之中。音乐的安静与减弱，表现出了贝多芬的另一种渴望——他想要的不是诙谐与幽默的喜悦，而是一种充满爱与光明的、高尚的优美。

第三乐章主题再现——如歌的中庸的行板

为了表达出自己美好的愿景，贝多芬在此处尝试再现了这部交响曲第三乐章的主题，调性也转到了第三乐章的♭B大调上，旋律由管乐和弦乐交相呼应地奏出。但是这个主题也仅仅持续了10小节，就再次被大提琴和低音提琴的宣叙调打断。

大提琴和低音提琴奏出"第五次"宣叙调——否定并打断"第三乐章主题"

第五次宣叙调与第三乐章的主题叠加出现（见上谱），宣叙调中使用了大量的临时升记号，打破了第三乐章主题再现的♭B大调。音乐的力度出现了 *cresc.*（渐强）到 *ff*（很强）的变化，这样的力量冲击了前面管乐所奏出的第三乐章纤柔的主题，原来贝多芬希望的优美是有力量的。

音乐进行到了这里，贝多芬虽然已经把前三个乐章的主题都进行了再现，可是每一次又都会被大提琴和低音提琴浑厚有力的宣叙调所打断。贝多芬这样的否定，凸显了对之后到来的"欢乐颂"主题的充分肯定。

管乐"欢乐颂"主题的出现

管乐声部在第四乐章中先后再现了前三个乐章的音乐主题，但都很快被弦乐打断并进行了否定，于是此时新的主题出现就引起了聆听者的强烈期待。在这里，贝多芬终于将他数十年的思考所沉淀出的"欢乐颂"主题用管乐唱响，大提琴和低音提琴则一直保持着安静，没有去打断这样美好的意境。

在"欢乐颂"主题第4小节的倒数第二拍上,提琴家族中的"长者"——大提琴和低音提琴出现了,这次它们并没有阻拦管乐声部的进行,而是用力度 f(强)奏出了a音,这种充分肯定的态度是前面没有的,也为此时的音乐注入了一种感动和活力。

大提琴和低音提琴奏出"第六次"宣叙调——唱响"欢乐颂"主题

大提琴和低音提琴的宣叙调第六次奏出，但这一次不是否定，而是对前面管乐所吹奏的"欢乐颂"主题的肯定，并且还将这个主题的全貌完整地呈现了出来。这次的"欢乐颂"主题共24小节，大提琴和低音提琴浑厚的声音咏出了一支纯朴的颂歌，它如一道温暖而有力的光，开启了融入人声演唱的音乐篇章。贝多芬史无前例地在交响作品中融入了人声演唱的音色，这样大胆的创举也把这部作品推向了高潮。第四乐章最主要的部分就此开始，融入人声演唱的部分也就是这部交响曲最动人心弦之处。它让所有聆听者的情绪在接下来的音乐发展中，随着音乐的起伏而起伏，随着音乐的沉静而沉静，随着音乐的疯狂而疯狂，随着音乐的高昂歌唱而饱含激情地歌唱。

人声演唱"欢乐颂"主题

贝多芬先用抽象的器乐之声唱响了"欢乐颂"的主题，之后采用了独唱、重唱、合唱相互交替、呼应的形式，在不断的变奏下采用了人类自己的声音唱响。熟悉的音色直扣心弦，"欢乐颂"的主题此时明确而深刻地植入到了聆听者的心中，并逐渐发芽、长大、盛放。

席勒的这首著名诗篇"欢乐颂"成为贝多芬这部作品的终曲，那不断唱响的"欢乐""灿烂光芒""团结成兄弟"等内容在终曲的结尾处交相辉映、此起彼伏。此时交响乐队奏出的欢呼、凯旋的音调与人声演唱融为一体，达到了情绪的顶点，音乐在华美、灿烂的颂扬中结束。

"柴可夫斯基和'强力集团'的作曲家们对贝多芬《d小调第九交响曲'合唱'》给予了极高的评价。理论家斯塔索夫是整个'强力集团'观点的表达者，他这样写道：这是一幅世界史的图画，上面画有'人民'……这一切都以《自由颂》为结束……贝多芬完全改变了音乐的意义，他把音乐提到了从未有过的高度，彻底粉碎了那种'为音乐而音乐'（为艺术而艺术）和不必在音乐中要求其他东西的过去的概念、狭隘的偏见。形式的玩弄和音响，尽管充满华丽、才能，甚至天才，也都作为闲散的、没有目的的游戏和卖弄而退到一旁，音乐成为人们生活中伟大和严肃的事业，音乐从长期束缚它的襁褓中解脱出来，恢复了民歌的目的和使命……" ❶

贝多芬一生都在探寻人类的"自由、平等、博爱"之路，探寻如何能够冲破黑暗，获得光明普照，这种顽强的英雄主义信念一直体现在他中后期的每一部作品之中。从第三交响曲"英雄"到第五交响曲"命运"，从第六交响曲"田园"到第九交响曲"合唱"，每部交响作品都呈现出他生命中那不屈不挠的英雄精神，不仅激励着他自身前行，也鼓舞着当时的人们。这部《d小调第九交响曲"合

❶【苏】万斯洛夫著，杨洸译：《贝多芬的第九交响曲》，北京出版社，1958 年 1 月第一版，第 9~10 页。

唱"》告诉我们——只有全人类的联合和友爱才是摆脱一切不幸的方法。被荆棘缠绕一生的贝多芬，内心始终坚定着"善与真诚"，上天赐予了他音乐才能，慰藉了他的心灵，给予了他一生努力奋斗的力量。

主要参考书目

[1] 克雷格·莱特.聆听音乐[M].余志刚,译.北京:清华大学出版社,2018.

[2] 保·朗多尔米.西方音乐史[M].朱少坤等,译.北京:人民音乐出版社,2002.

[3] 余志刚.西方音乐简史[M].北京:高等教育出版社,2006.

[4] 李秀军.西方音乐史教程[M].上海:上海音乐出版社,2013.

[5] 唐纳德·杰·格劳特,克劳德·帕里斯卡.西方音乐史[M].余志刚,译.北京:人民音乐出版社,2010.

[6] 牛俊峰.肖邦钢琴名曲研究[M].太原:山西人民出版社,2007.

[7] 贝多芬.贝多芬第九交响曲(合唱)d小调[M].北京:人民音乐出版社,1981.

[8] 贝多芬.贝多芬d小调第九交响曲《合唱》总谱op.125[M].乔纳森·德·马尔,编辑.长沙:湖南文艺出版社,2000.

[9] 万斯洛夫.贝多芬的第九交响曲[M].杨洸,译.北京:北京出版社,1958.

[10] 贝多芬,席勒.欢乐颂(第九交响曲终曲合唱)[M].邓映易,译配.北京:人民音乐出版社,1958.

[11] 克里斯蒂安·诺比亚尔,安东尼·乌尔曼.毕加索[M].欧瑜,译.北京:中信出版社,2016.

[12] 马杰里·哈尔福德.德彪西钢琴作品演奏指导[M].杨新庆,译.上海:上海音乐出版社,2007.

[13] 德彪西.德彪西大海(三首交响素描总谱)[M].孙佳,编辑.长沙:湖南文艺出版社,2002.

[14] 赵京封.欧洲印象主义音乐研究[M].海口:海南出版社,2003.

[15] 斯特拉文斯基.春之祭[M].北京:人民音乐出版社,2003.

[16] 沃尔夫冈·多姆灵.斯特拉文斯基[M].俞人豪,译.北京:人民音乐出版社,2003.

[17] 诺曼·格里兰. 音乐中的希望和力量 [M]. 李波,译. 北京:中央编译出版社, 2007.

[18] 步根海,徐虹. 音乐的力量 [M]. 上海:上海文艺出版社,1991.

[19] 卡拉·拉赫曼. 莫奈 [M]. 谭斯萌,译. 北京:北京美术摄影出版社,2020.

[20] 许钟荣. 浪漫派的巨星,浪漫派乐曲赏析 [M]. 石家庄:河北教育出版社,2004.

[21] 杨荫浏. 中国古代音乐史稿 [M]. 北京:人民音乐出版社,1981.

[22] 汪毓和. 中国近现代音乐史 [M]. 北京:人民音乐出版社,1984.

[23] 陈聆群. 中国民主革命时期音乐简史 [M]. 上海:上海音乐学院,1981.

[24] 黄祥鹏,齐毓怡. 冼星海专辑 [M]. 北京:中央音乐学院中国音乐研究所,1962.

[25] 袁静芳. 民族器乐 [M]. 北京:人民音乐出版社,2004.

[26] 光未然. 黄河大合唱 [M]. 北京:解放军文艺出版社,2000.

[27] 冼星海,光未然,冼妮娜. 黄河大合唱 [M]. 杭州:浙江文艺出版社,2005.

[28] 光未然,冼星海. 黄河大合唱(修订版)[M]. 北京:人民音乐出版社,1985.

[29] 黄叶绿. 黄河大合唱纵横谈 [M]. 北京:新华出版社,1999.

[30] 毛子良. 人民歌手冼星海 [M]. 北京:三联书店,1949.

[31] 严良堃. 我与《黄河大合唱》六十年 [M]. 广州:广东人民出版社,2006.